Czarny Papier
Notatnik do Pisania i Kolorowania

Notatnik do pisania białym atramentem
i z obrazkami do kolorowania kredkami

Copyright by Cecylia Grygielewicz

Ten notatnik należy do

Rozwijaj swoje talenty
Doskonal swoje umiejętności
Bądź kreatywny
Połącz rozum z pasją

Pokoloruj Data:

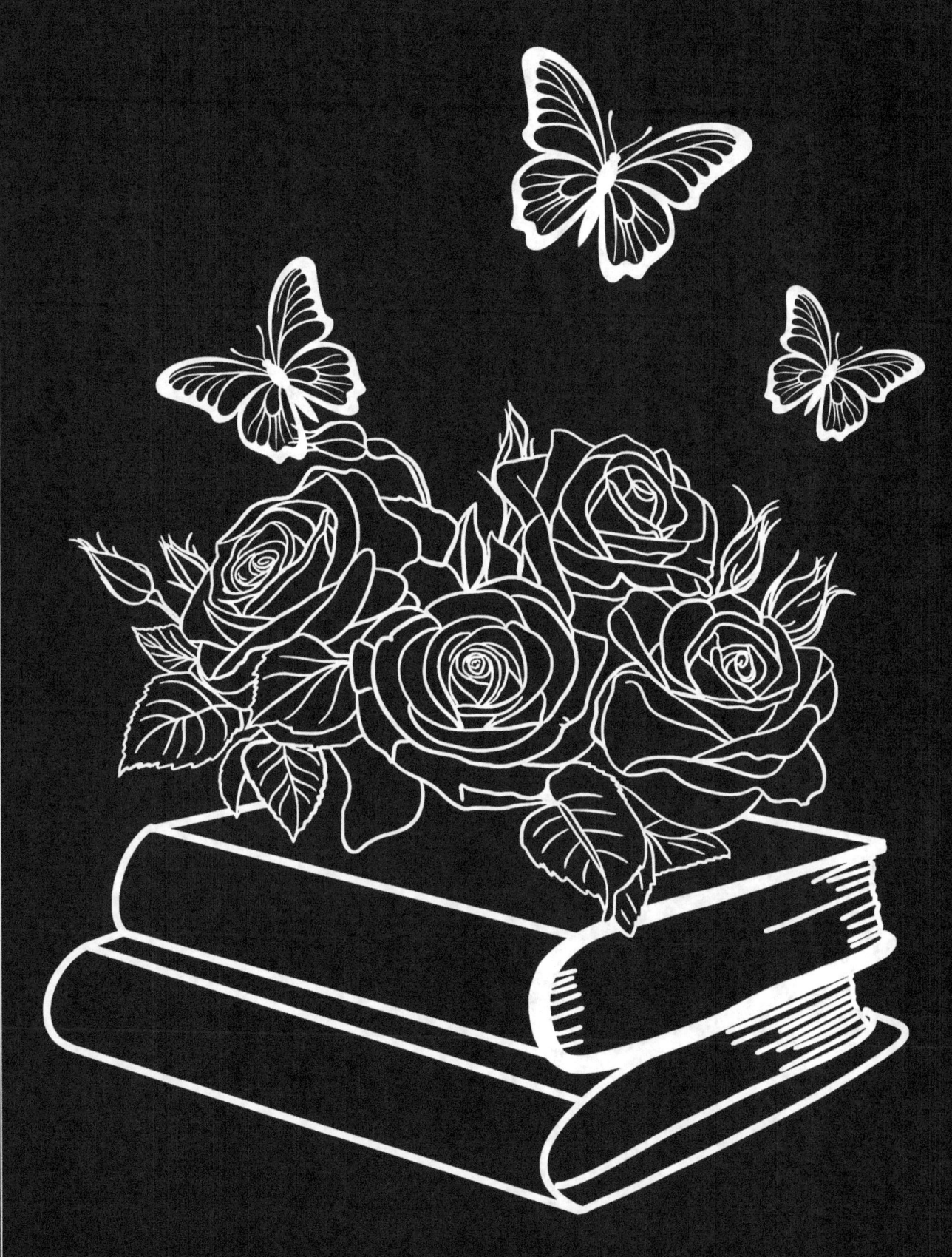

Napisz lub narysuj Data:

Pokoloruj Data: ……………

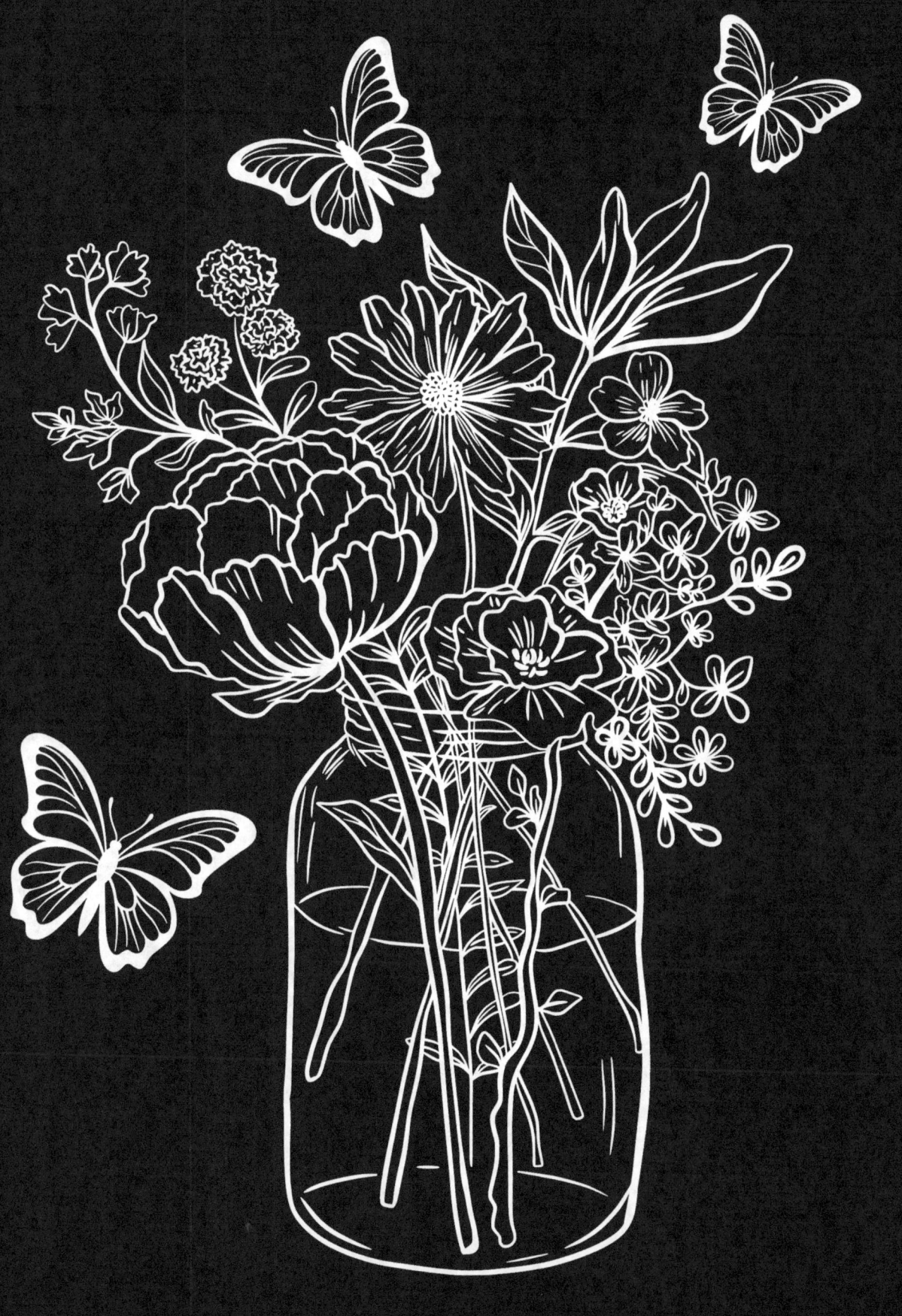

Napisz lub narysuj Data:

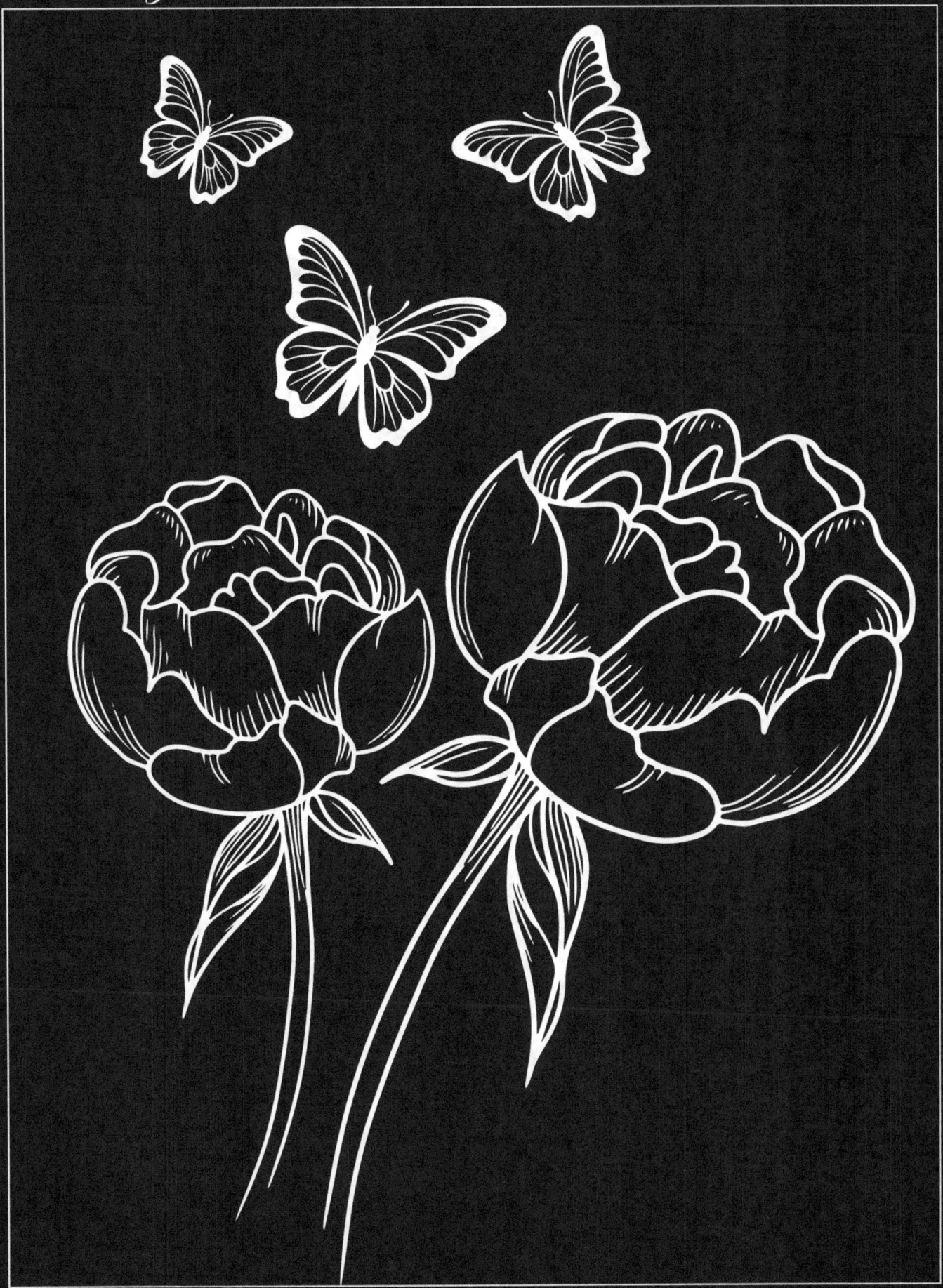

Napisz lub narysuj Data:

Pokoloruj　　　　　　　　　　　　　　　　　Data:

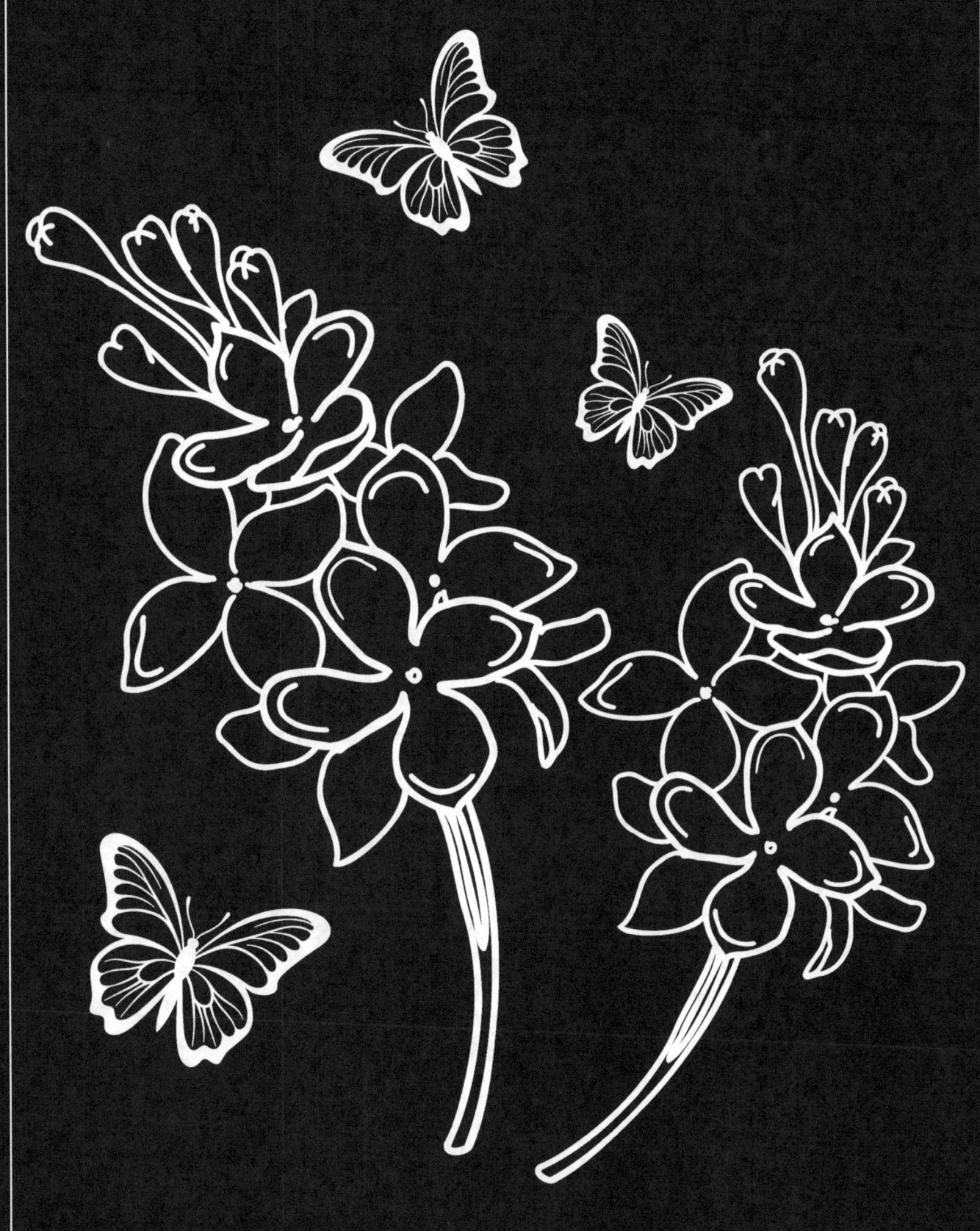

Napisz lub narysuj Data:

Napisz lub narysuj Data:

Pokoloruj Data:

Napisz lub narysuj Data:

Pokoloruj Data:

Napisz lub narysuj Data: ……………

Pokoloruj Data:

Napisz lub narysuj Data:

Pokoloruj　　　　　　　　　　　　　　　　Data:

Pokoloruj Data:

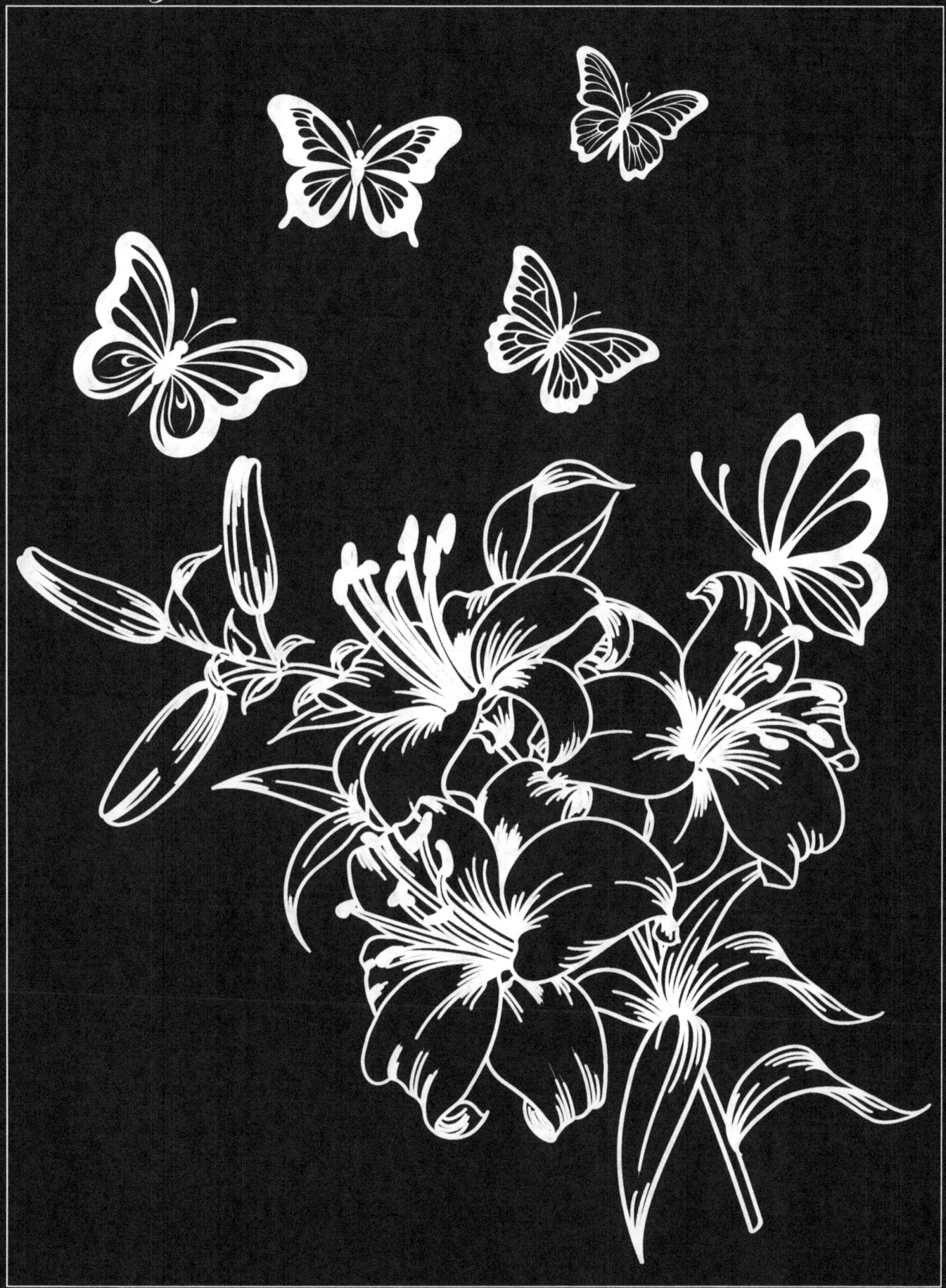

Napisz lub narysuj Data:

Pokoloruj Data:

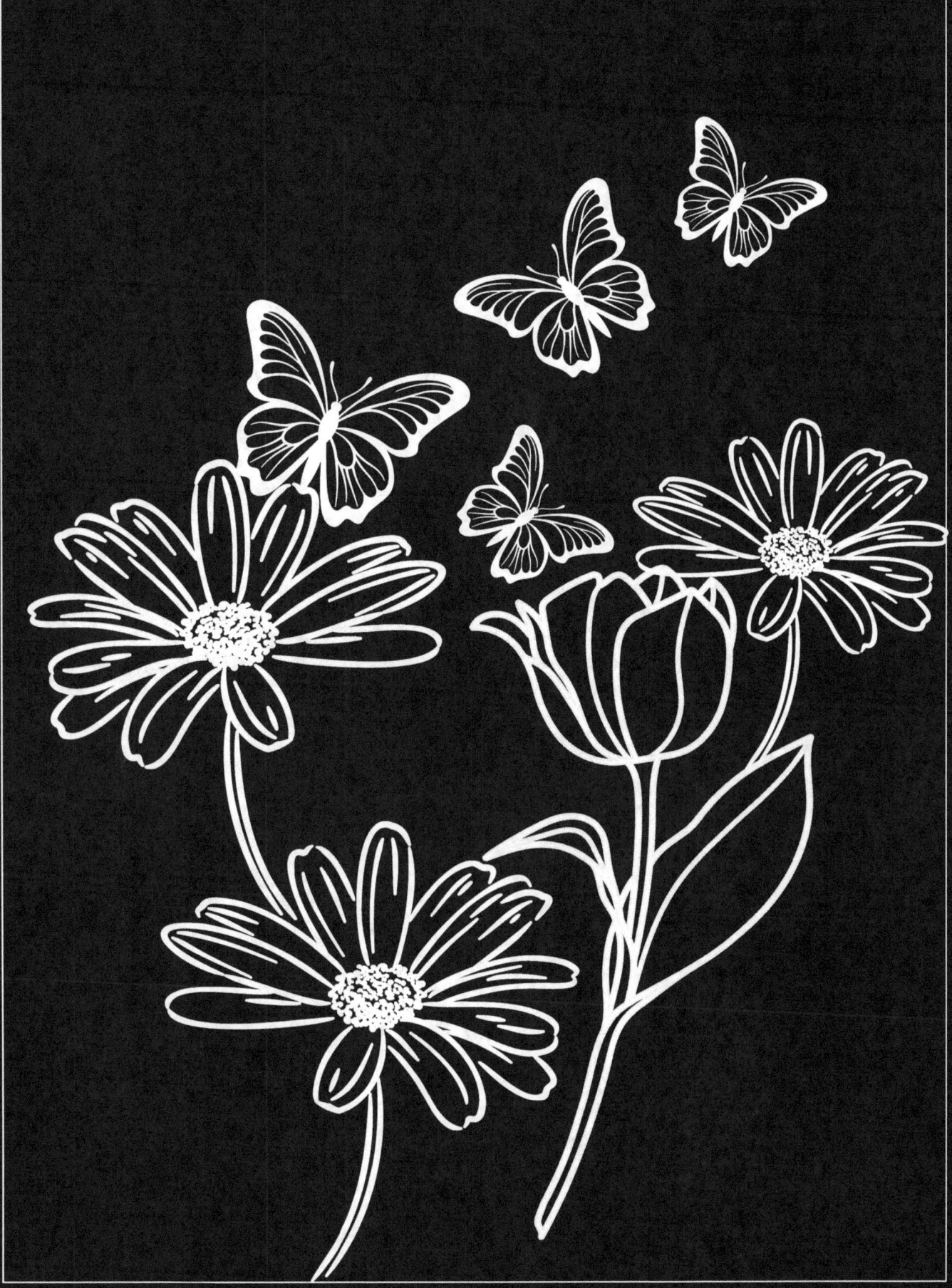

Napisz lub narysuj Data:

Napisz lub narysuj

Pokoloruj Data:

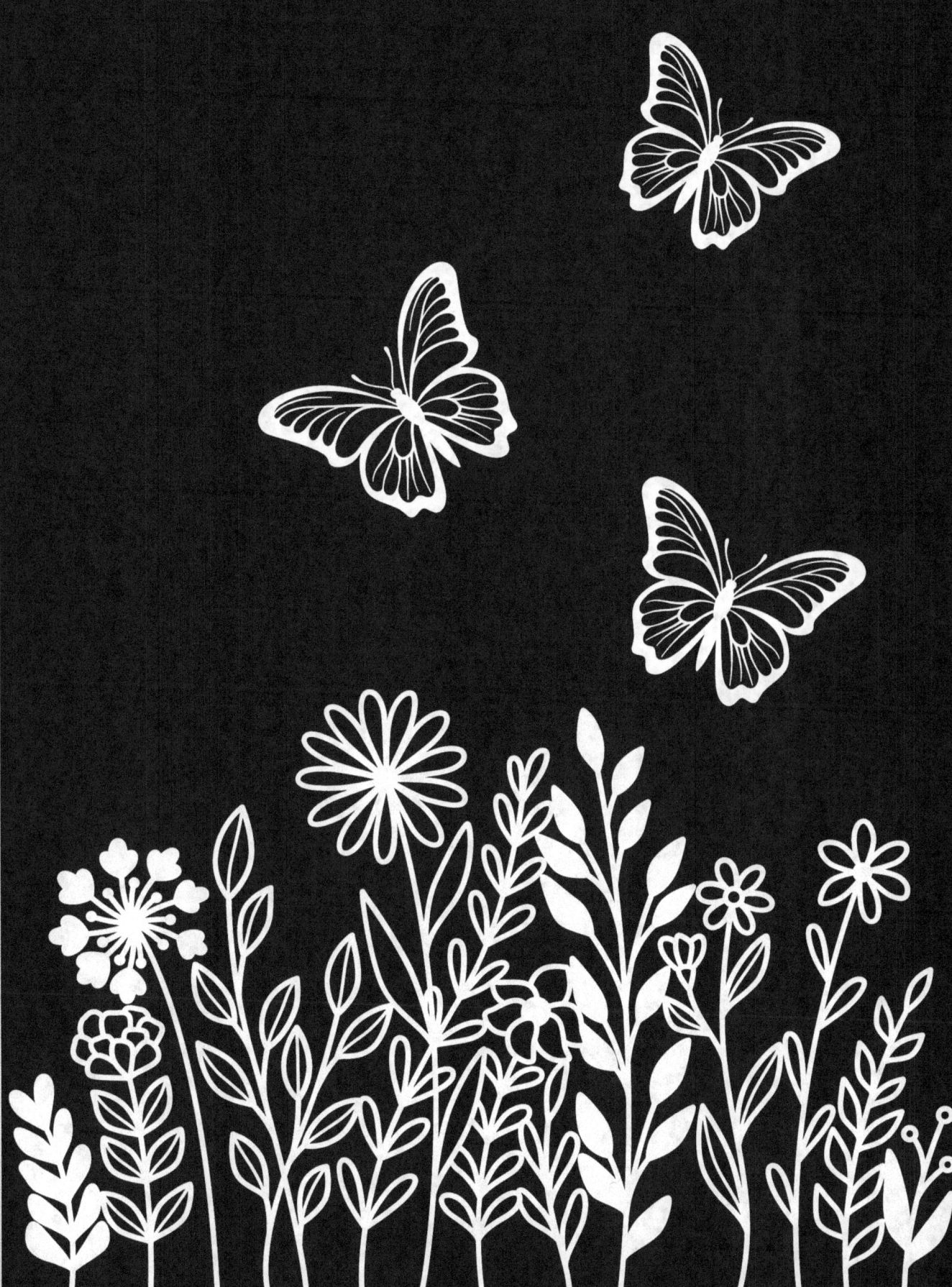

Napisz lub narysuj Data:

Pokoloruj Data:

Napisz lub narysuj Data:

Pokoloruj Data:

Napisz lub narysuj Data:

Napisz lub narysuj Data:

Pokoloruj Data:

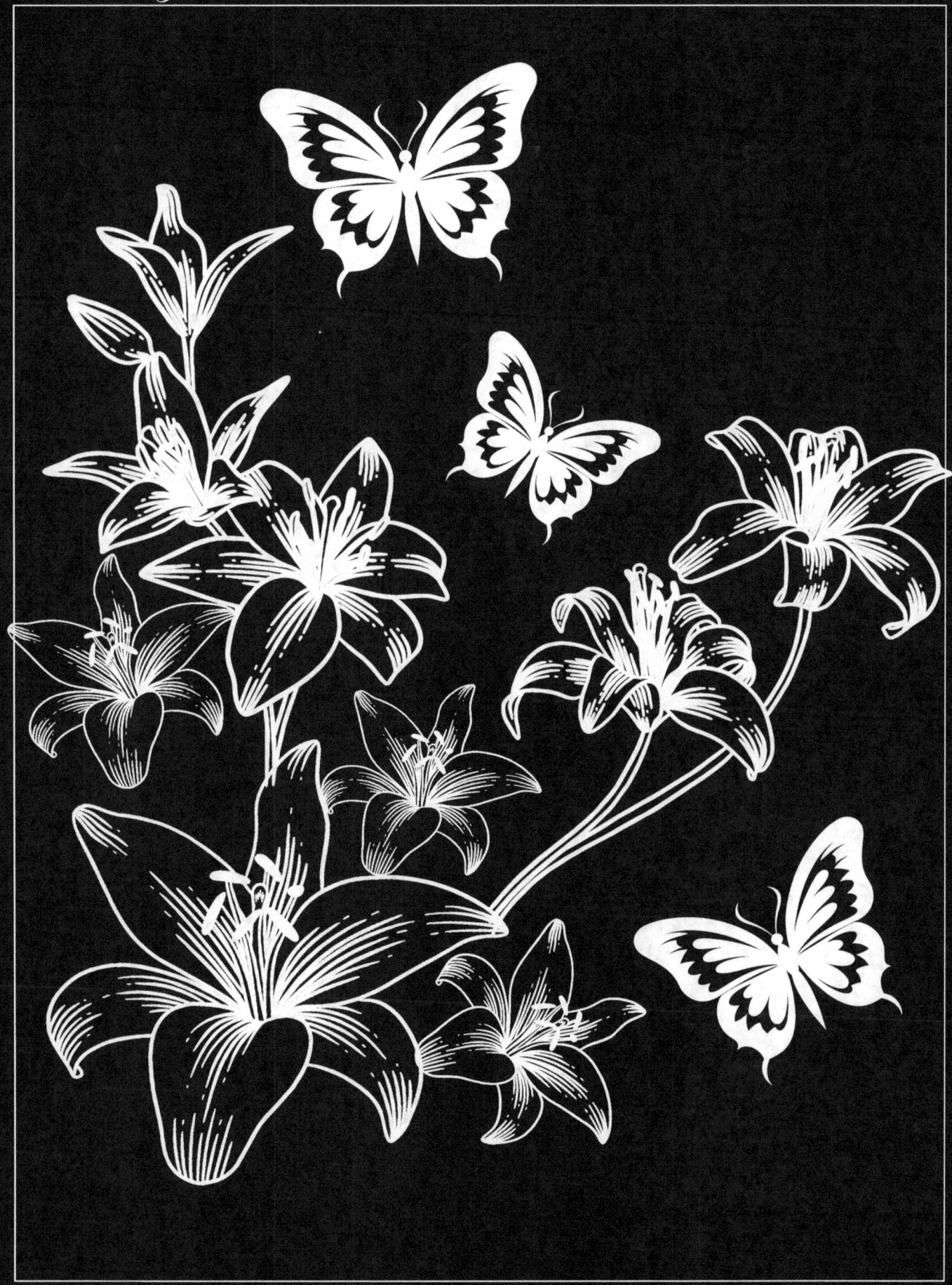

Napisz lub narysuj Data:

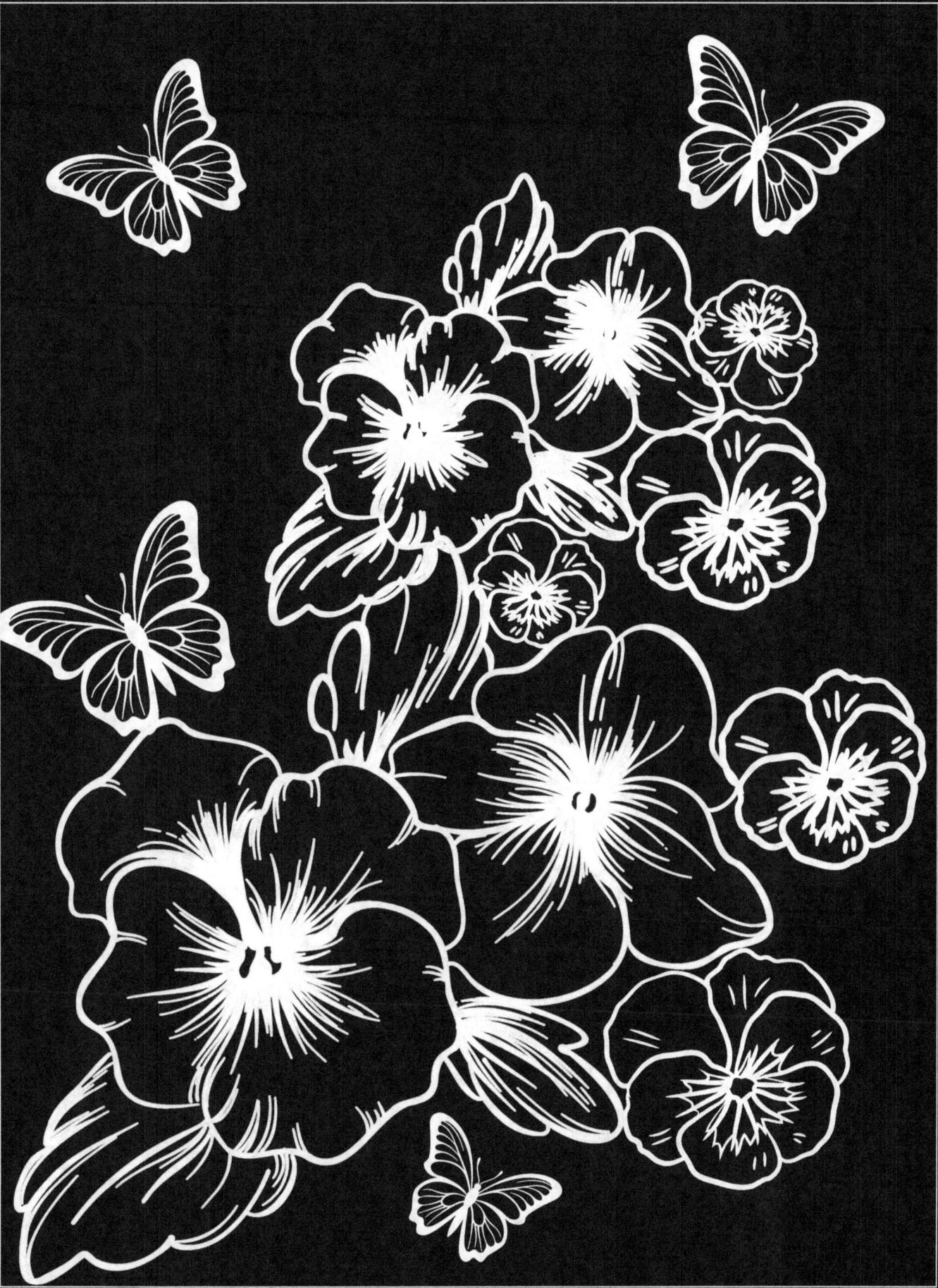

Napisz lub narysuj Data:

Pokoloruj Data:

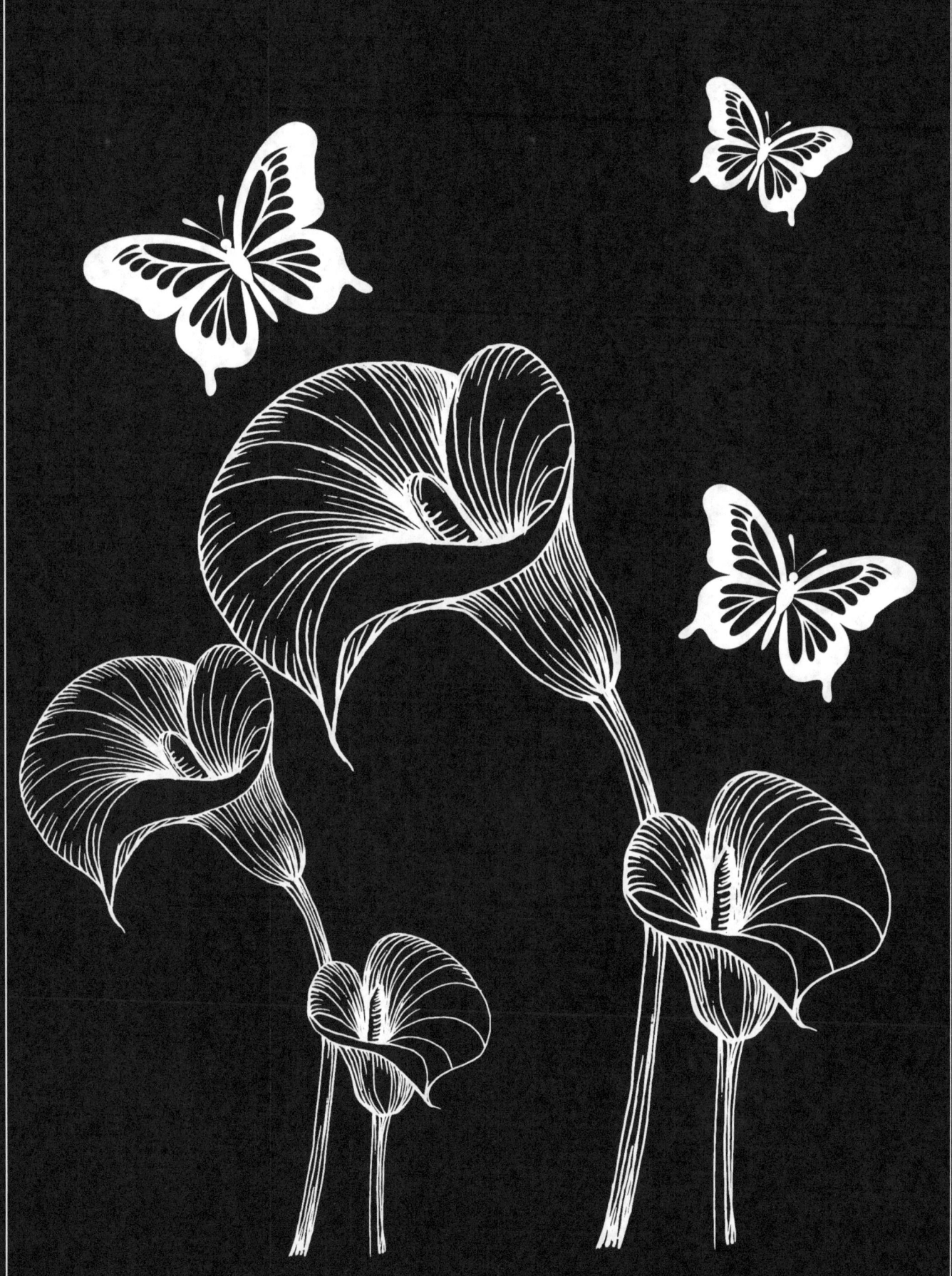

Napisz lub narysuj Data:

Pokoloruj					Data:

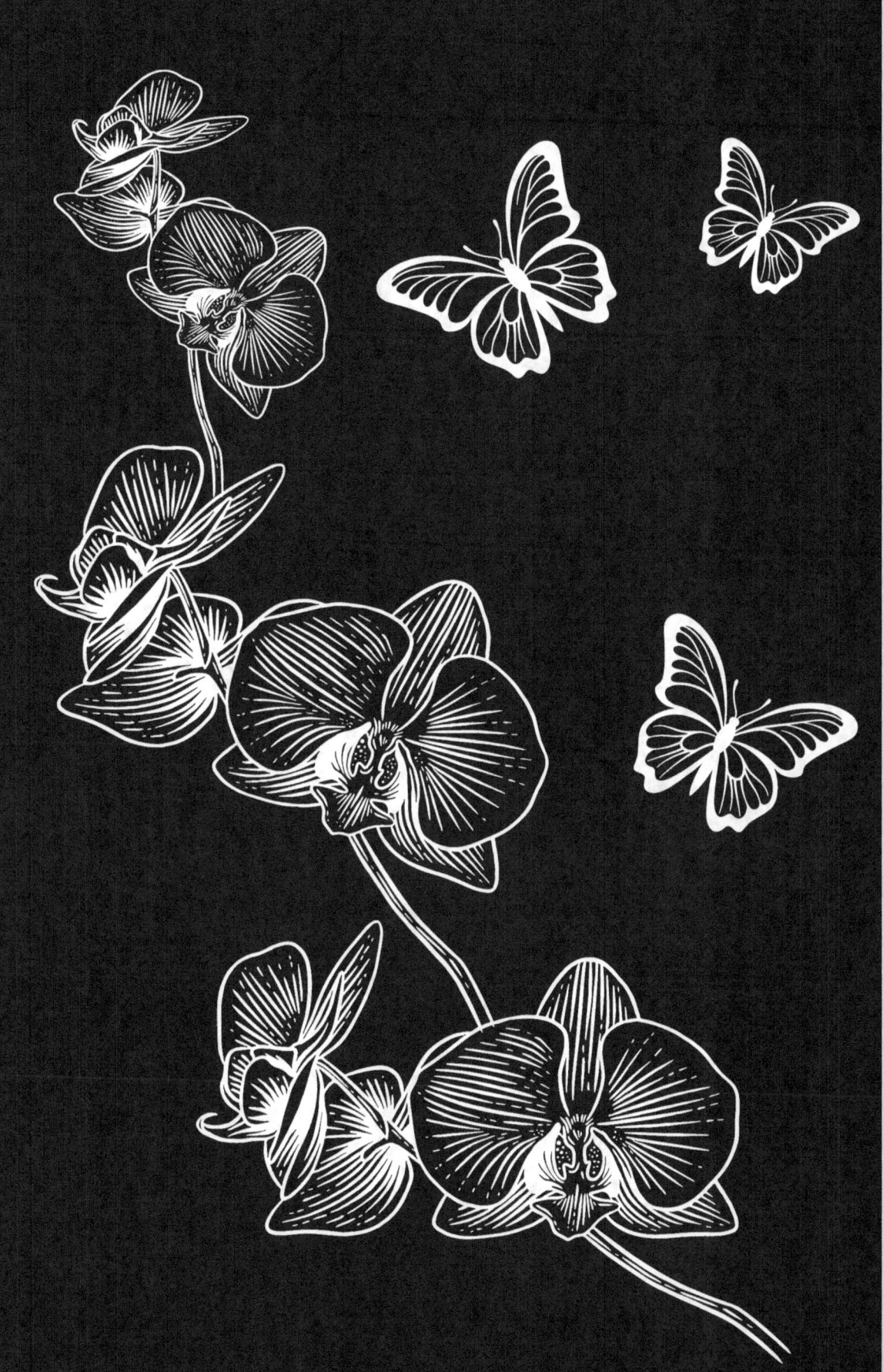

Napisz lub narysuj Data:

Napisz lub narysuj Data:

Pokoloruj Data:

Napisz lub narysuj Data:

Pokoloruj Data:

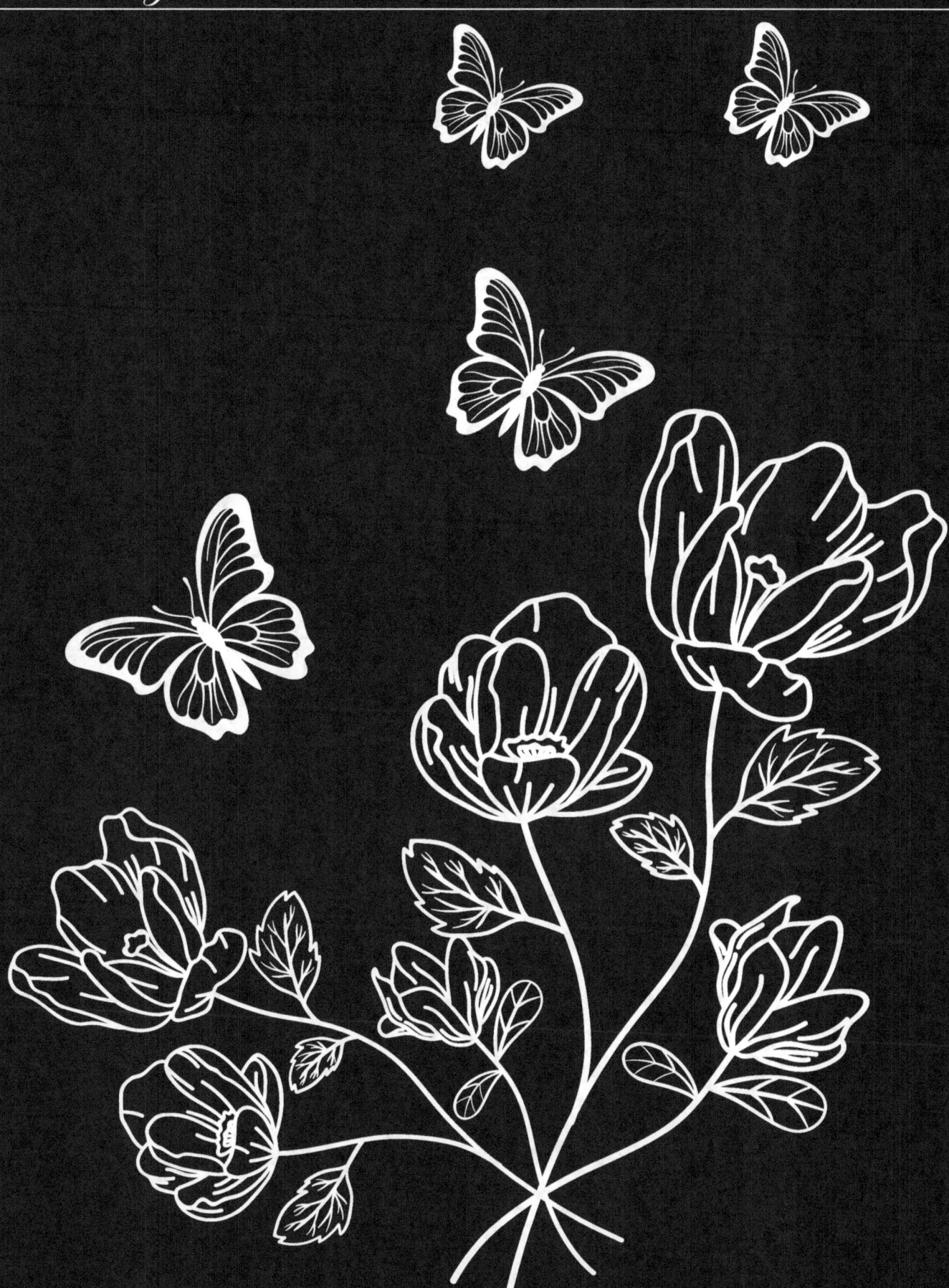

Pokoloruj Data:

Napisz lub narysuj Data:

Napisz lub narysuj Data:

Pokoloruj *Data:*

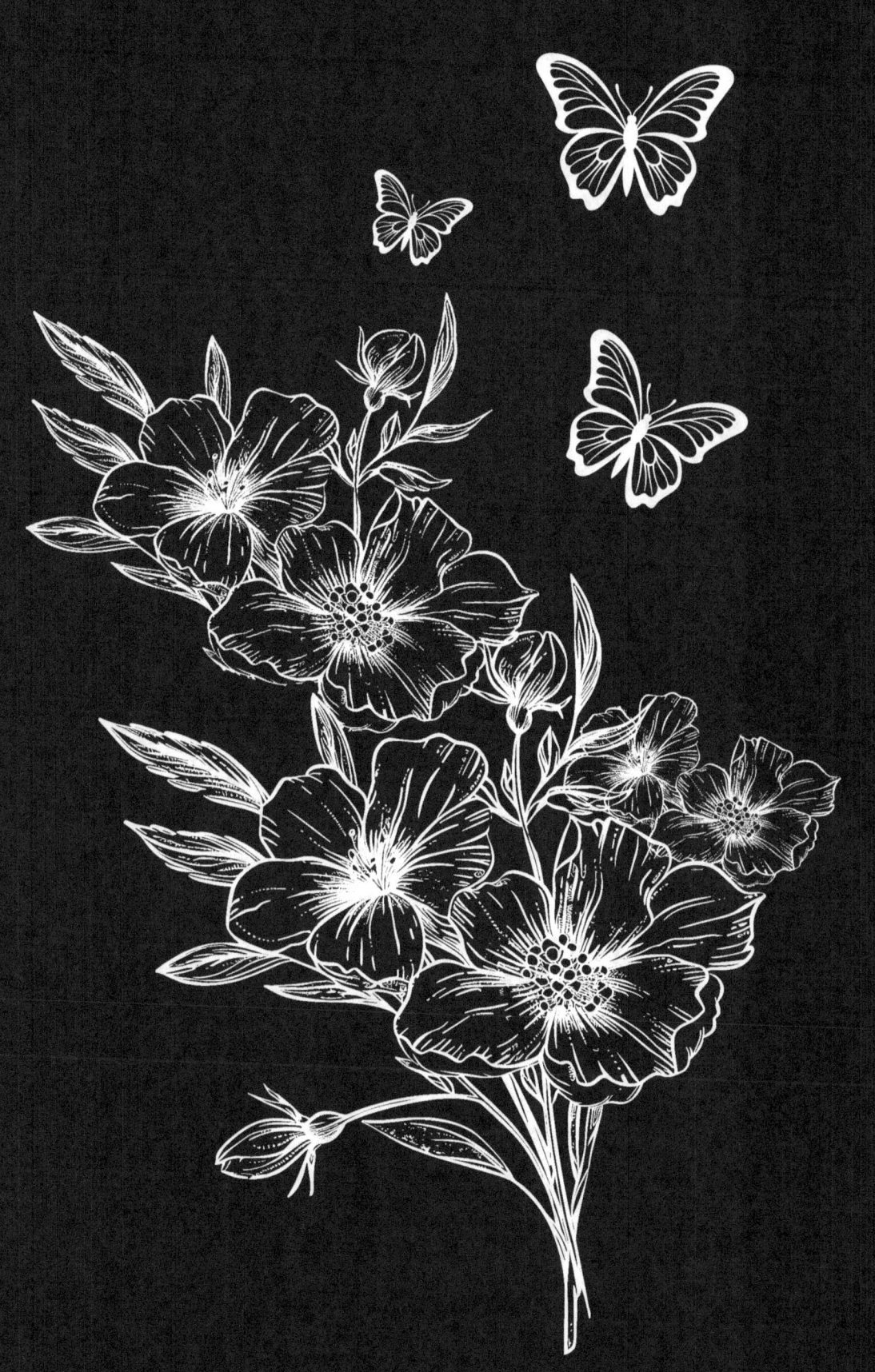

Napisz lub narysuj

Data:

Pokoloruj Data:

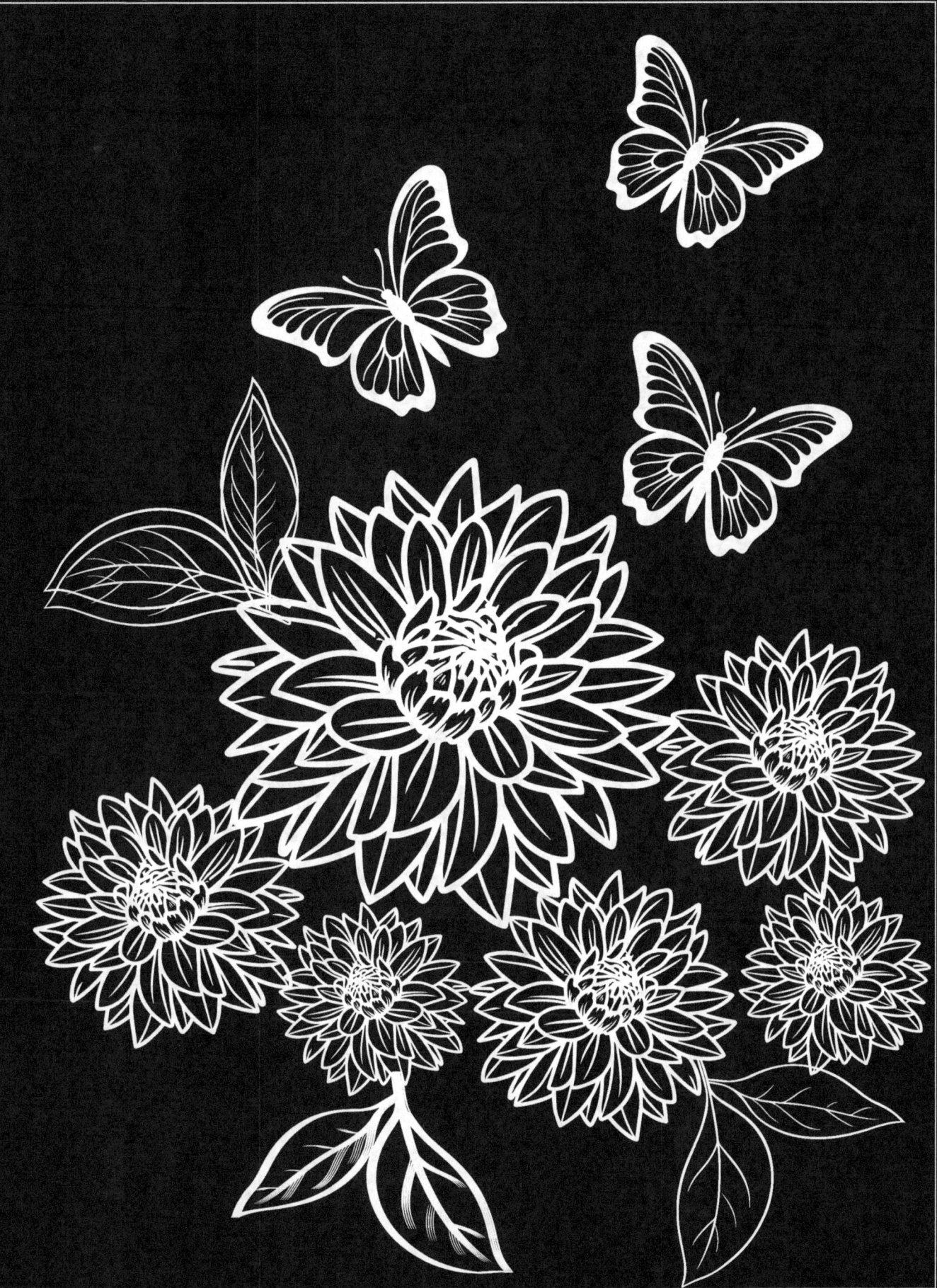

Napisz lub narysuj Data:

Pokoloruj Data:

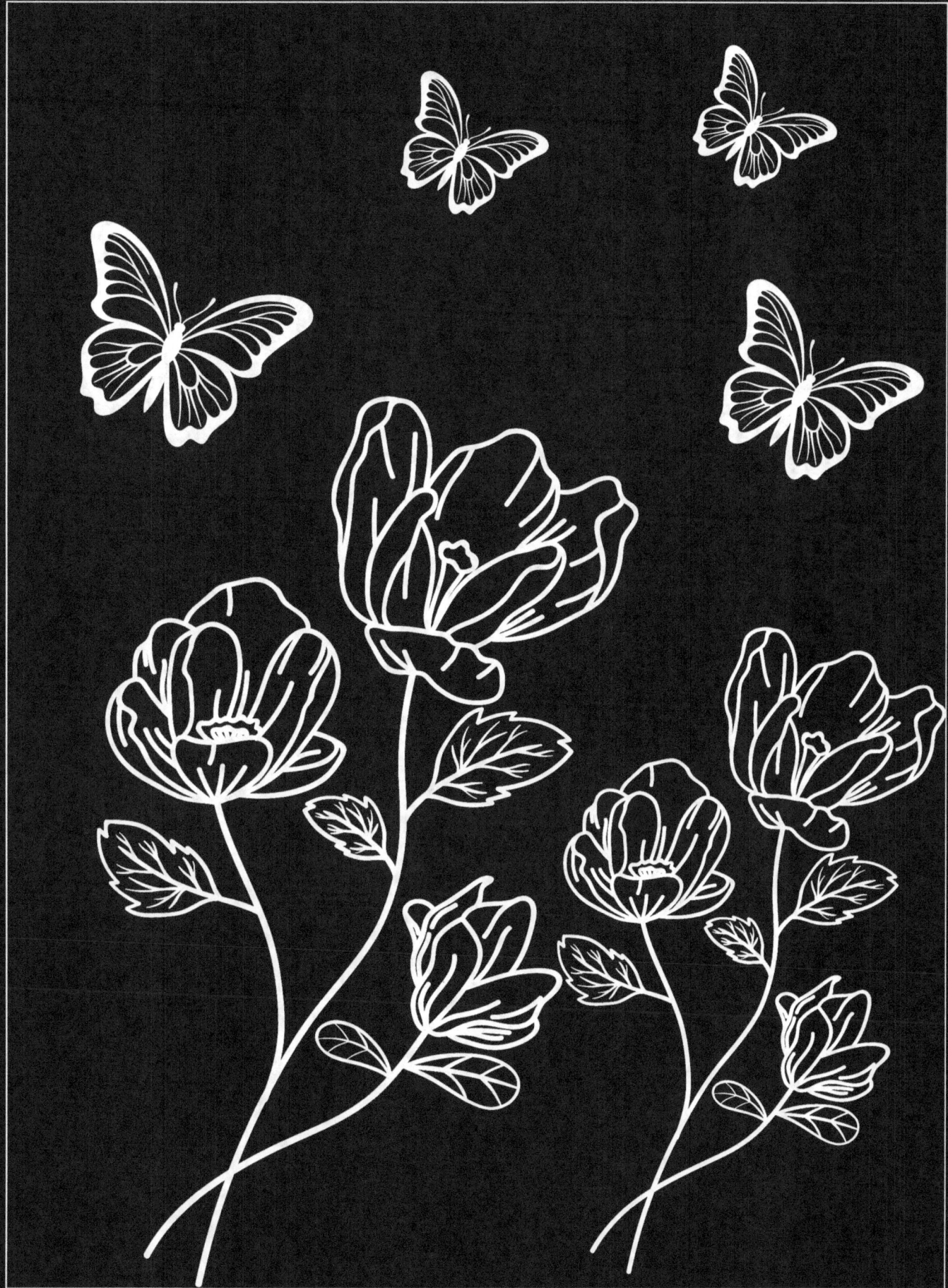

Napisz lub narysuj — Data:

Pokoloruj Data:

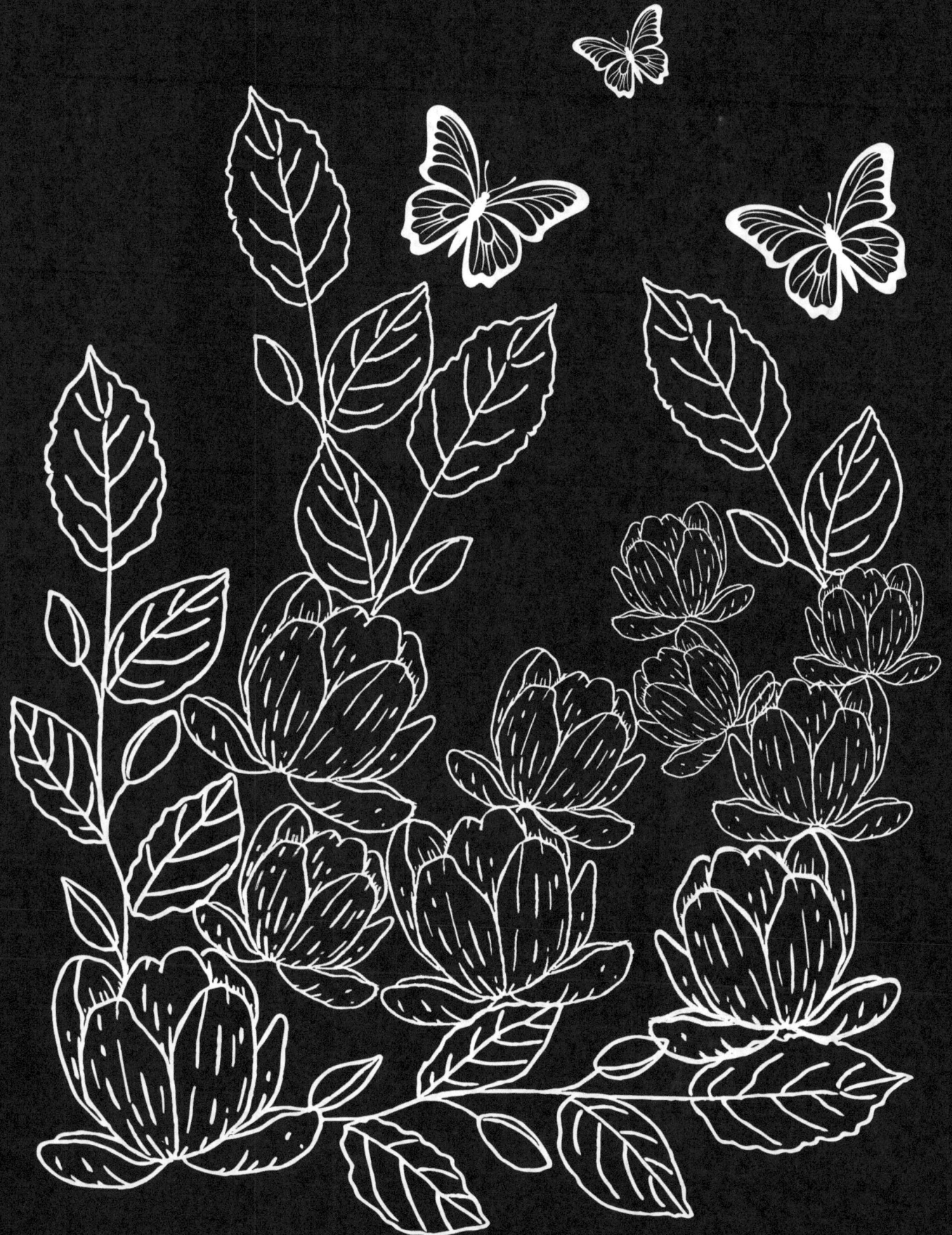

Pokoloruj Data:

Napisz lub narysuj *Data:*

Napisz lub narysuj *Data:*

Pokoloruj Data:

Napisz lub narysuj　　　　　　　　　　　　Data:

Pokoloruj — Data:

Napisz lub narysuj Data:

Pokoloruj Data:

Napisz lub narysuj Data:

Pokoloruj Data:

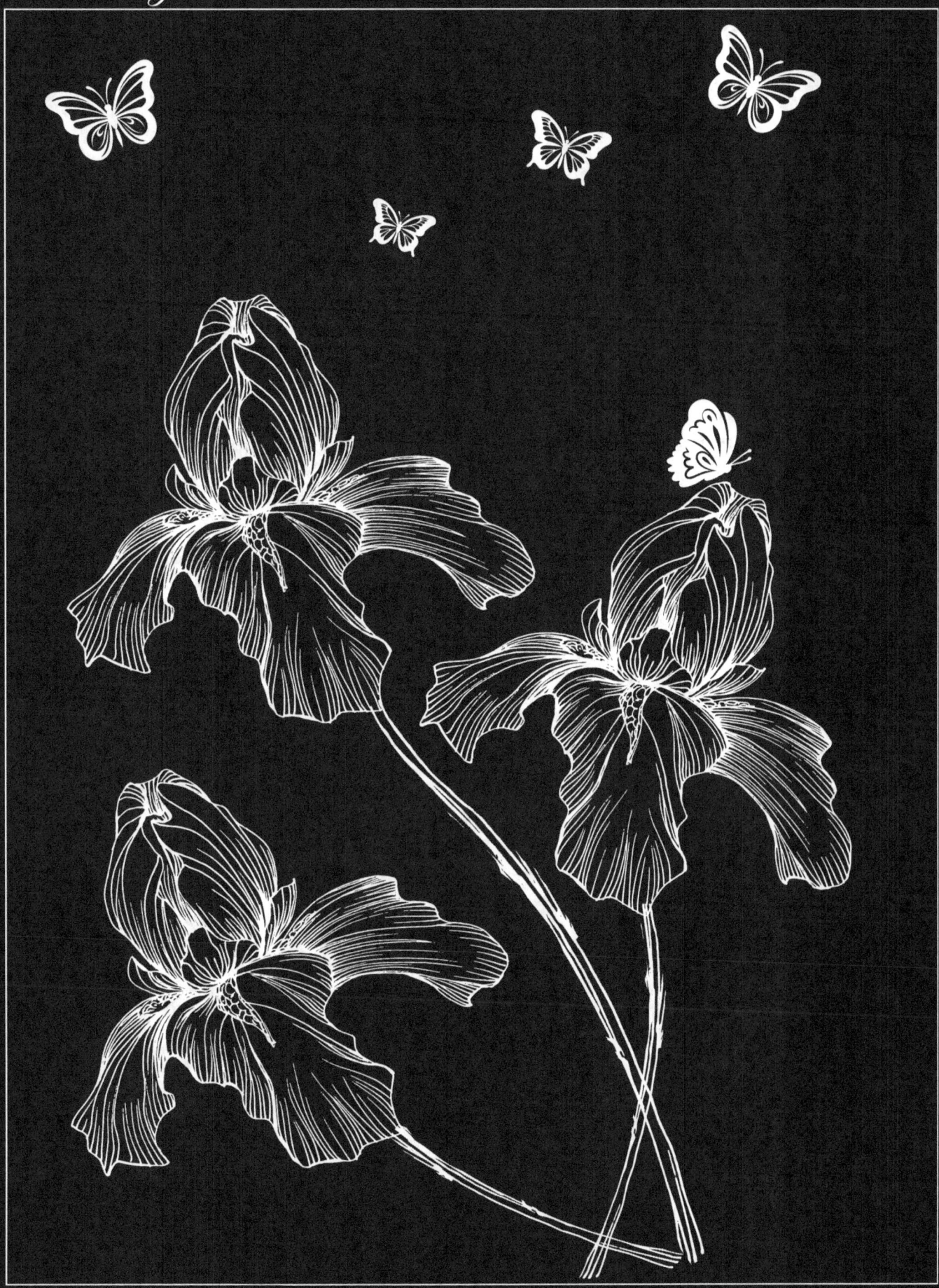

Napisz lub narysuj Data:

Pokoloruj Data:

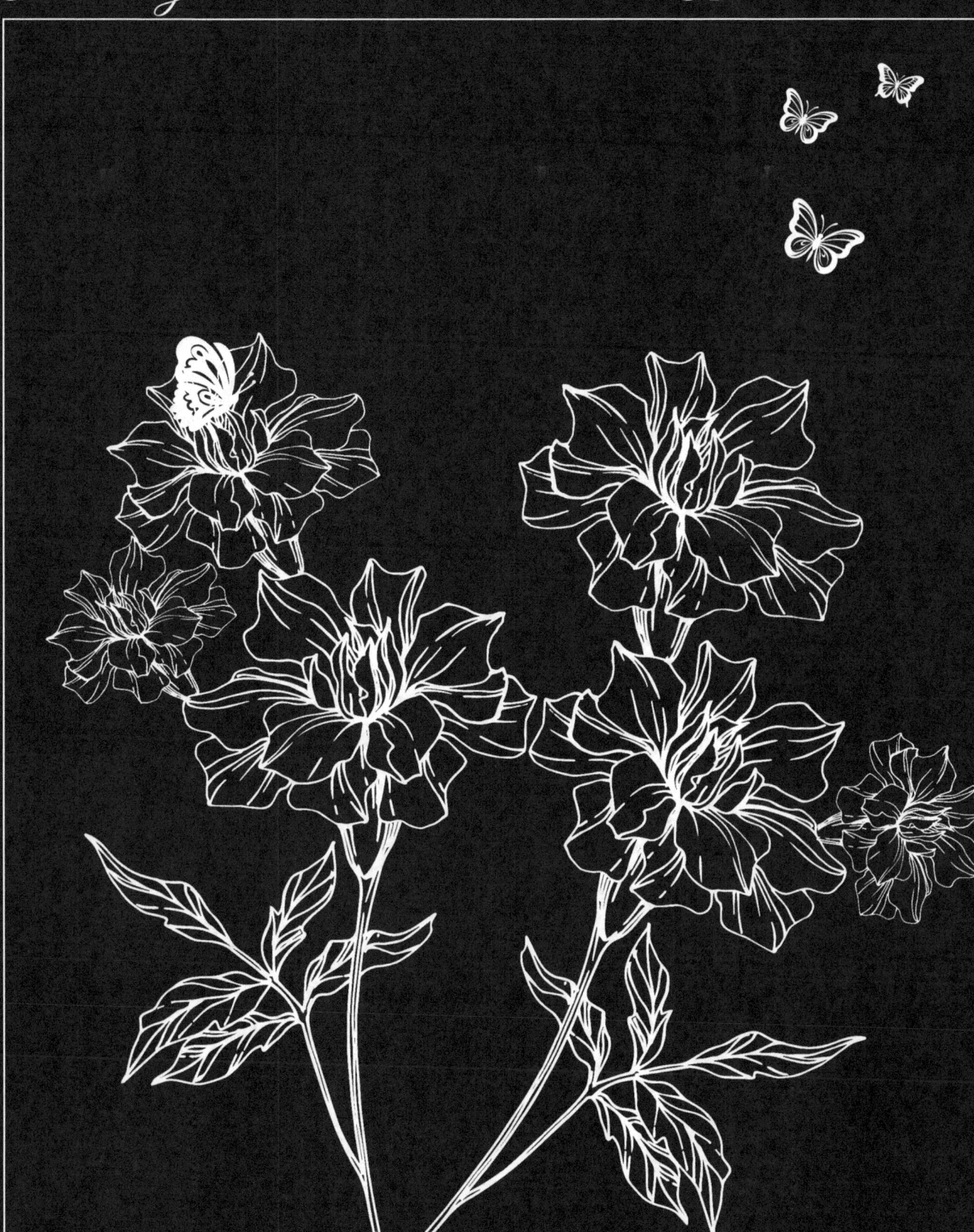

Napisz lub narysuj Data:

Pokoloruj Data:

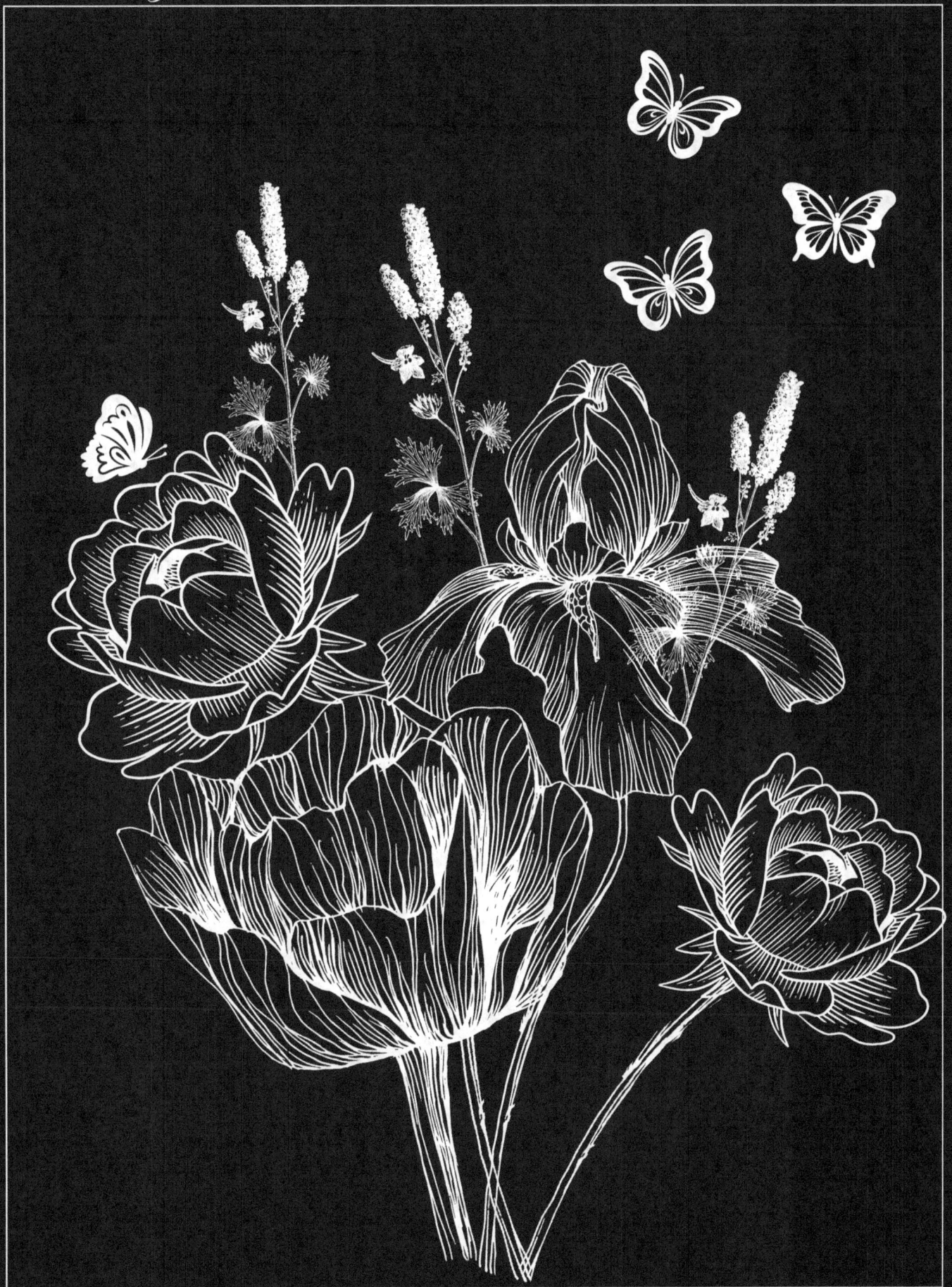

Pokoloruj Data:

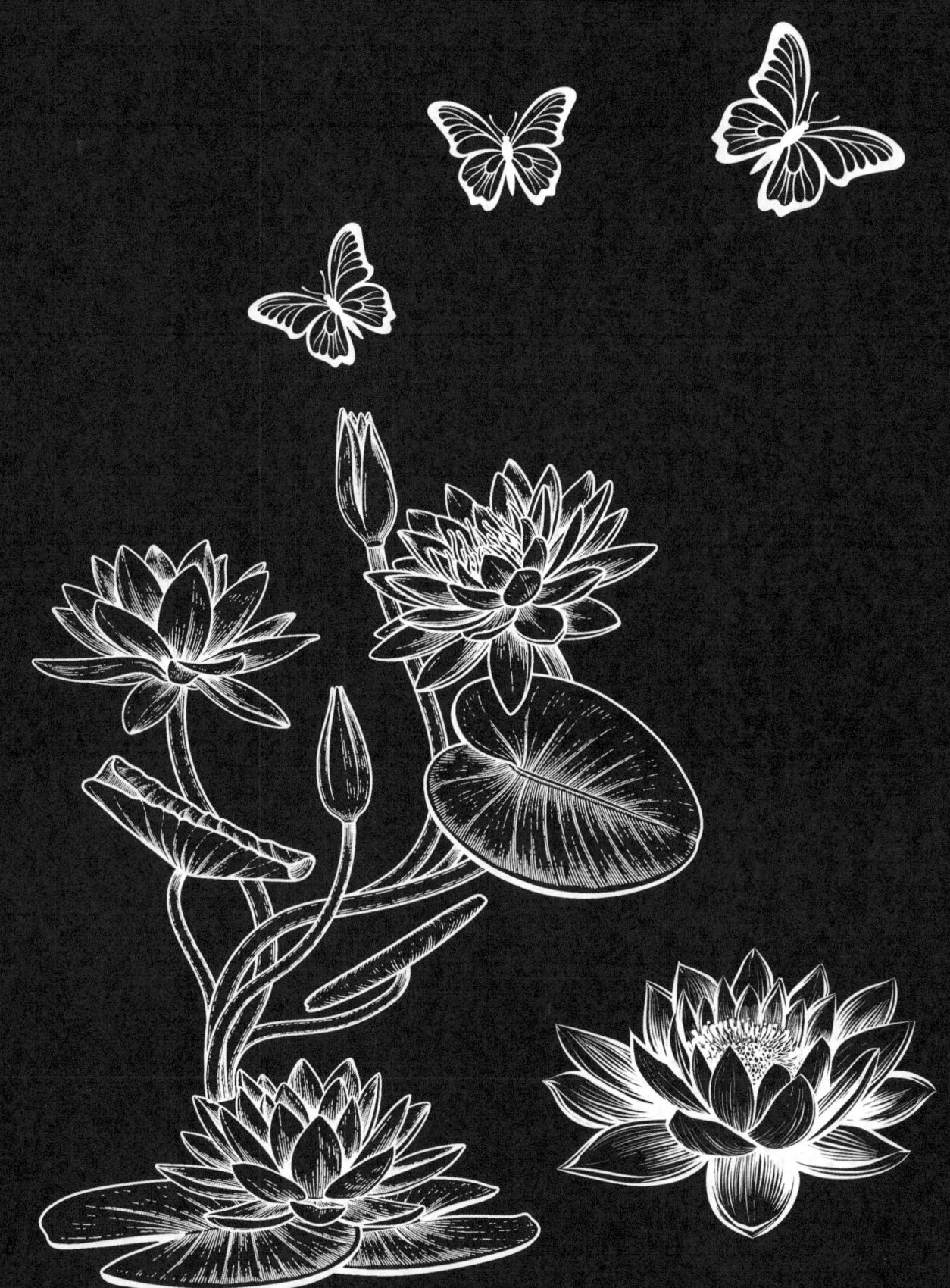

Napisz lub narysuj　　　　　　　　　　Data:

Pokoloruj Data:

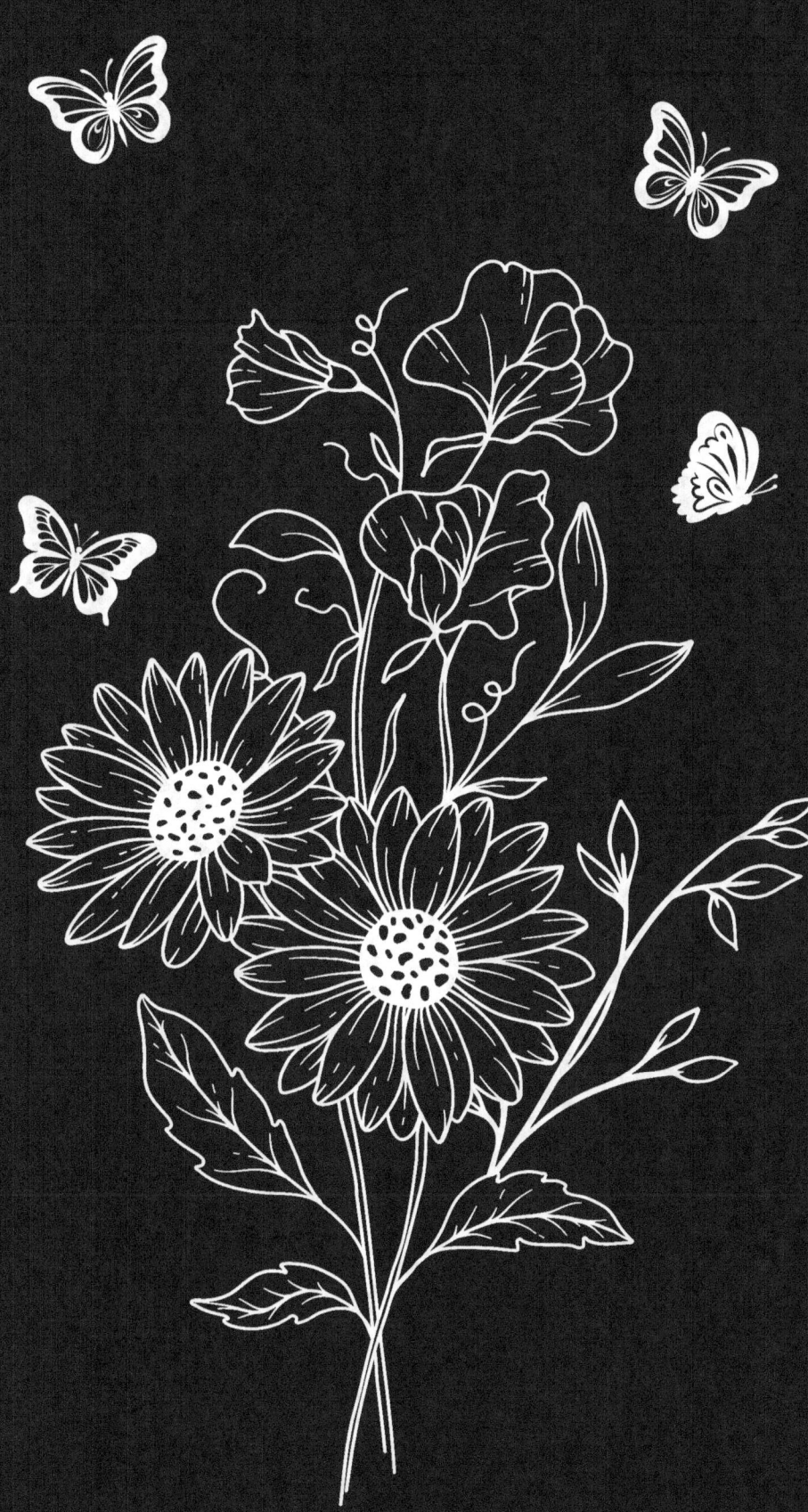

Napisz lub narysuj Data:

Pokoloruj					Data:

Napisz lub narysuj Data:

Pokoloruj Data:

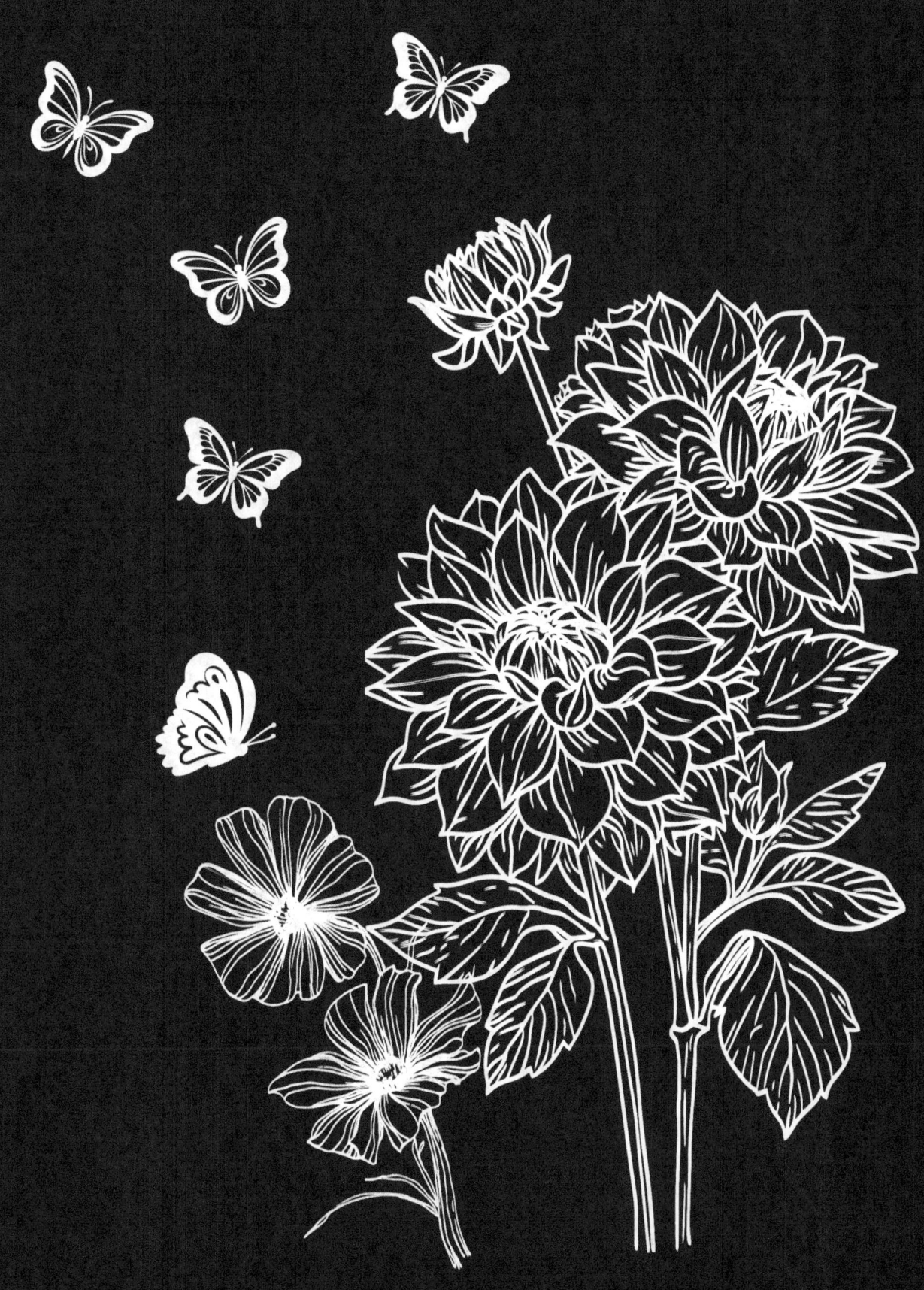

Napisz lub narysuj Data:

Pokoloruj Data:

Napisz lub narysuj Data:

Pokoloruj *Data:*

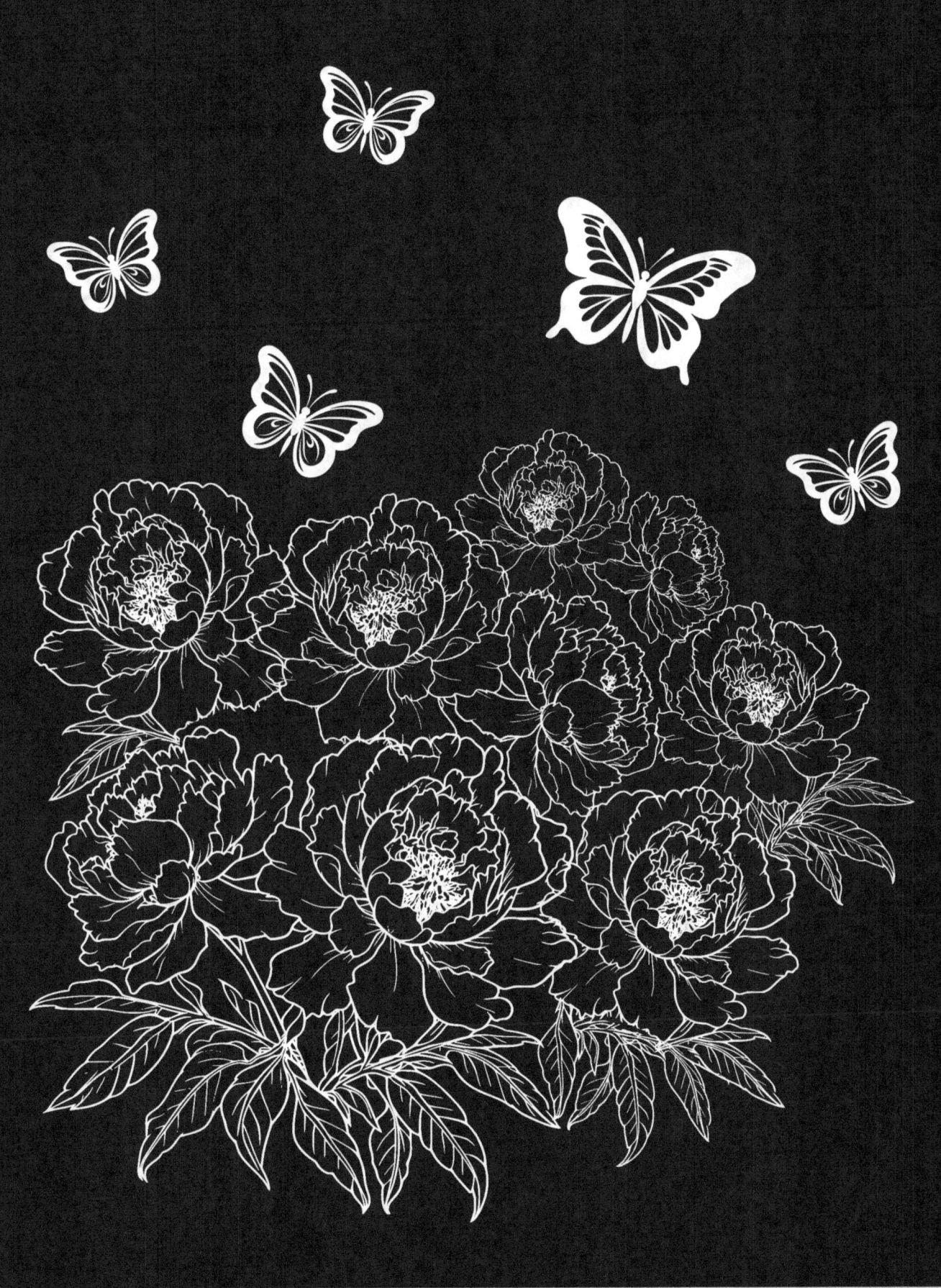

Napisz lub narysuj Data: ……………

Pokoloruj Data:

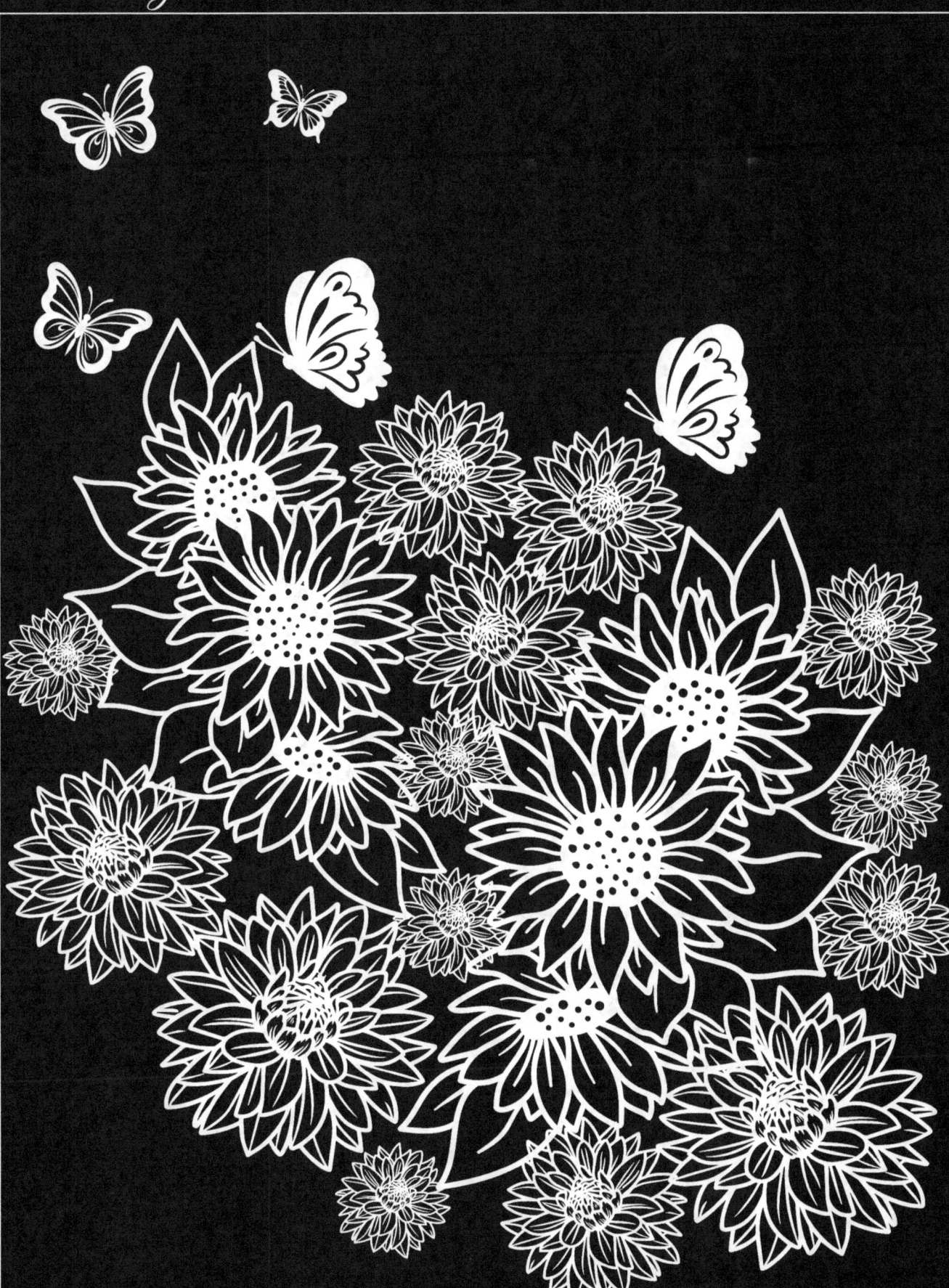

Napisz lub narysuj Data:

Pokoloruj　　　　　　　　　　　　　　　　　　Data:

Napisz lub narysuj Data:

Pokoloruj *Data:*

Napisz lub narysuj Data:

Napisz lub narysuj Data:

Pokoloruj Data:

Napisz lub narysuj Data:

Pokoloruj Data:

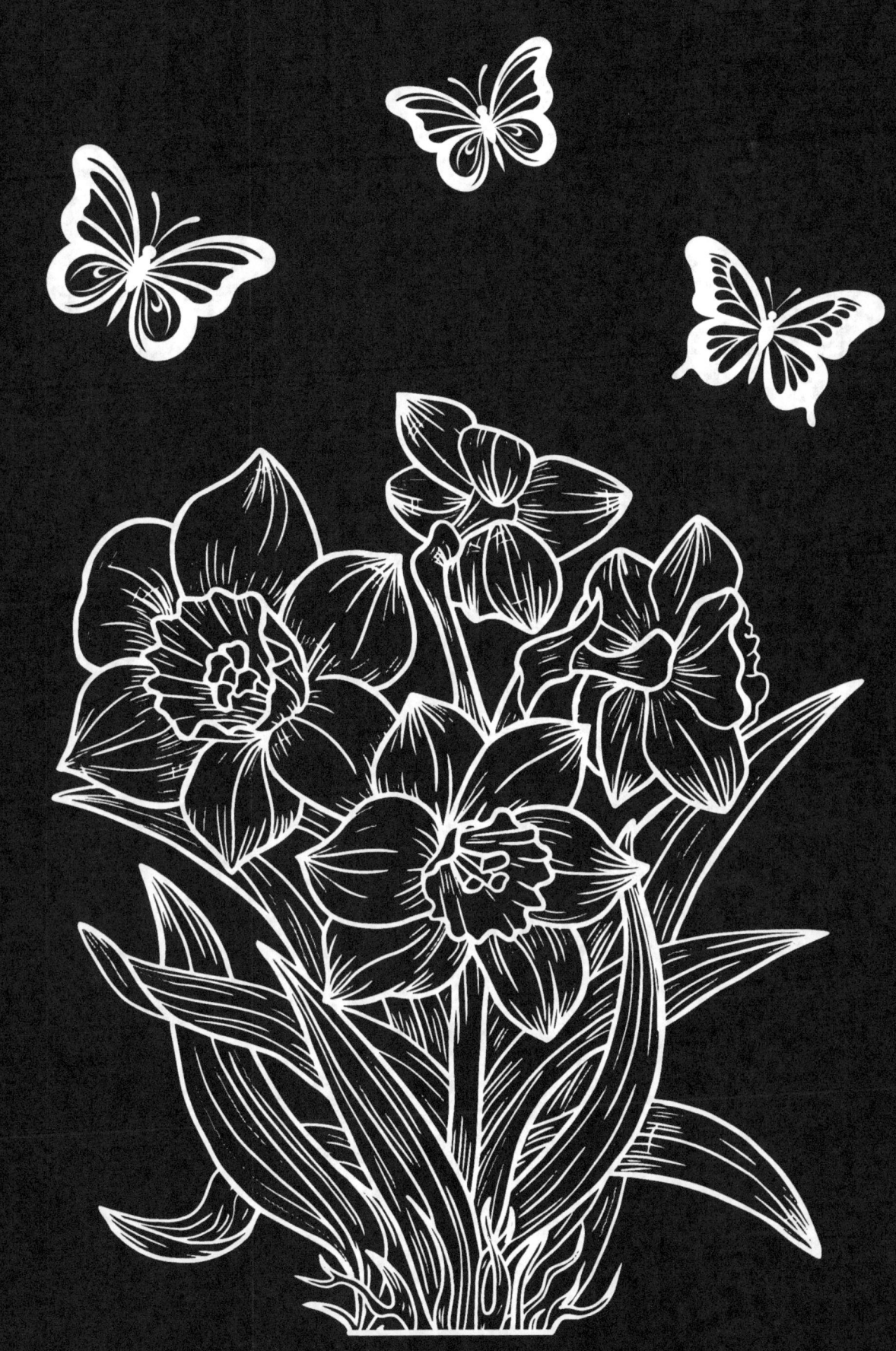

Napisz lub narysuj Data:

Pokoloruj Data:

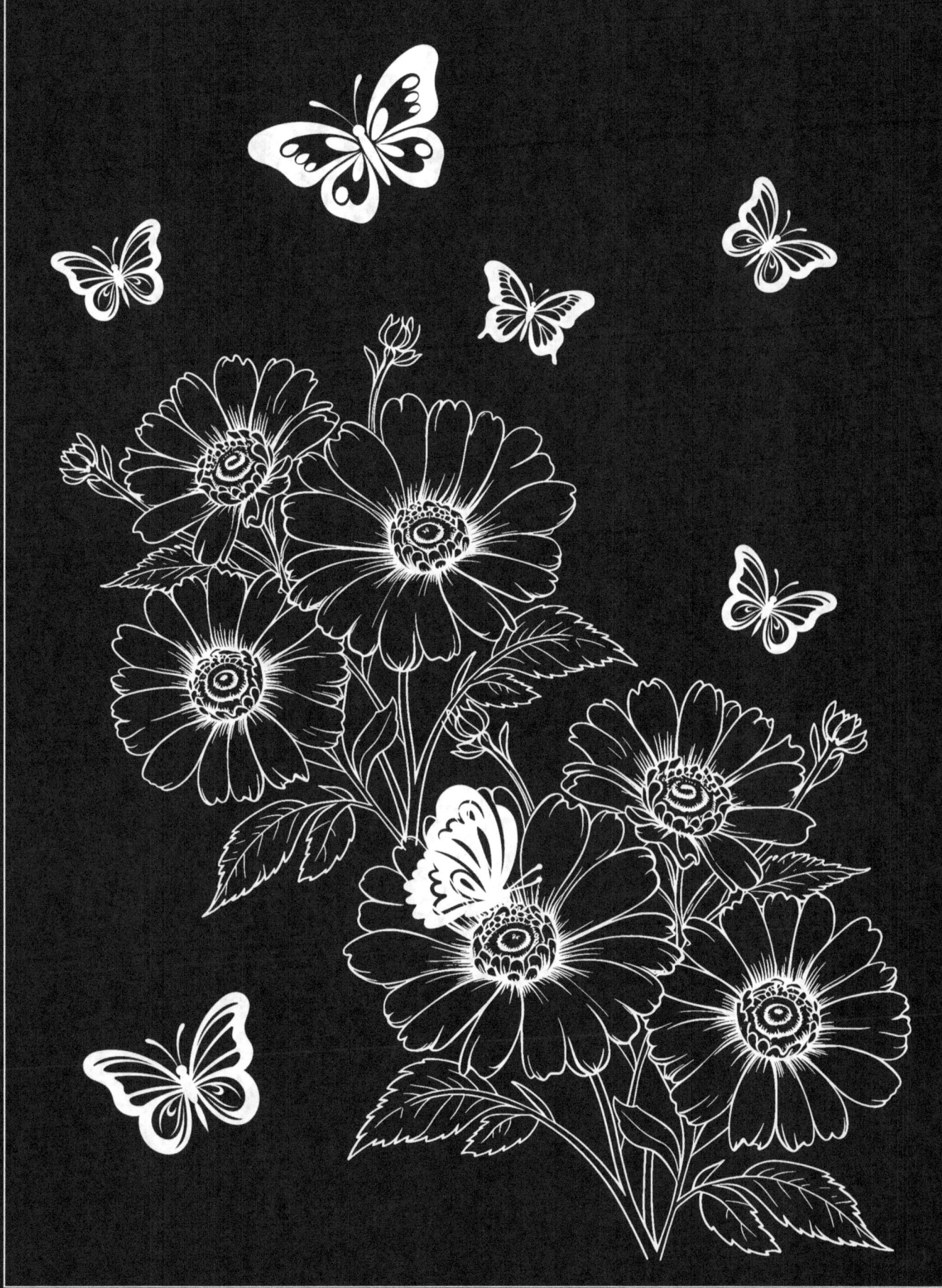

Napisz lub narysuj Data:

Pokoloruj Data:

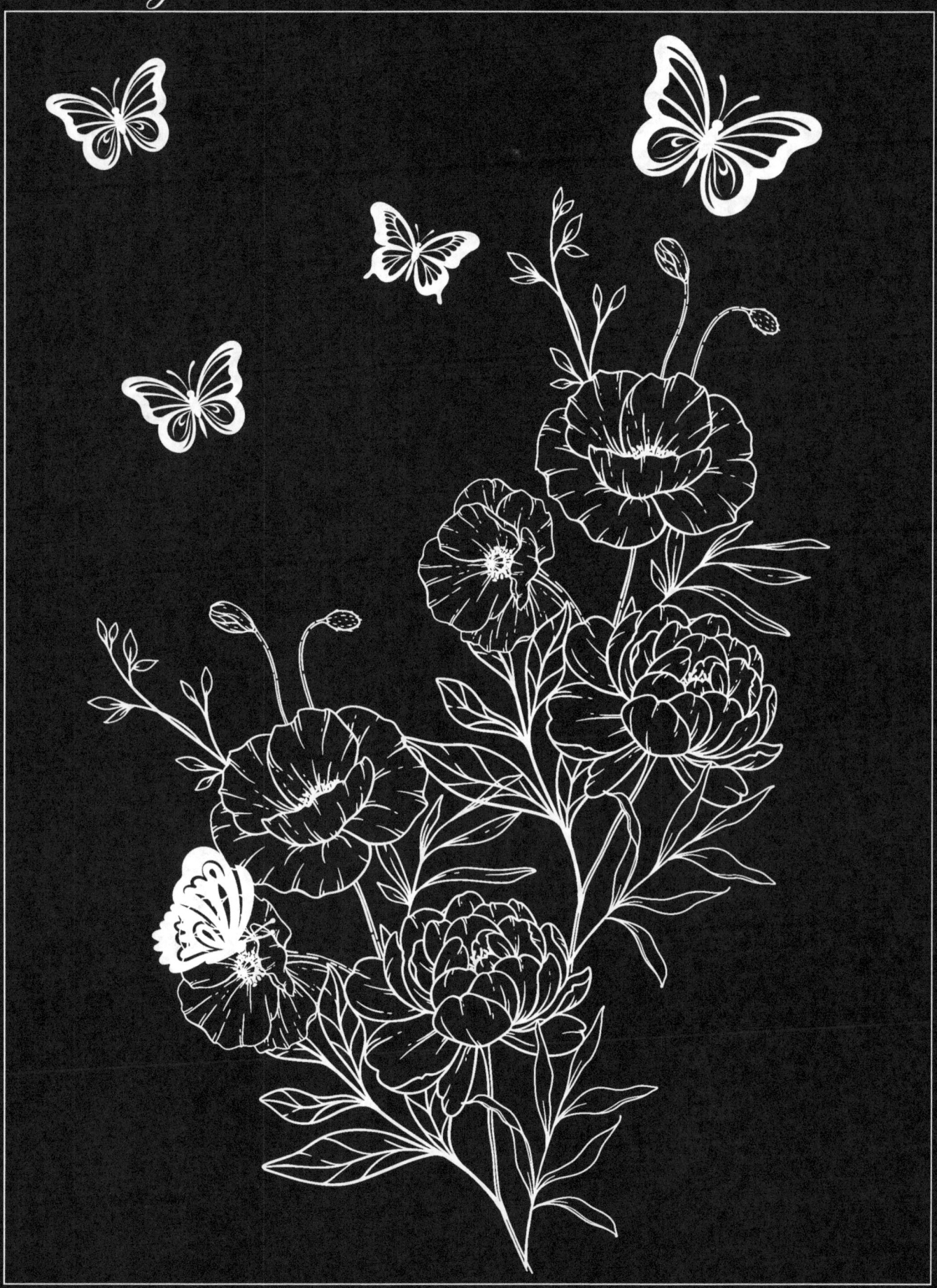

Napisz lub narysuj Data:

Pokoloruj *Data:*

Pokoloruj　　　　　　　　　　　　　　　　　　　Data:

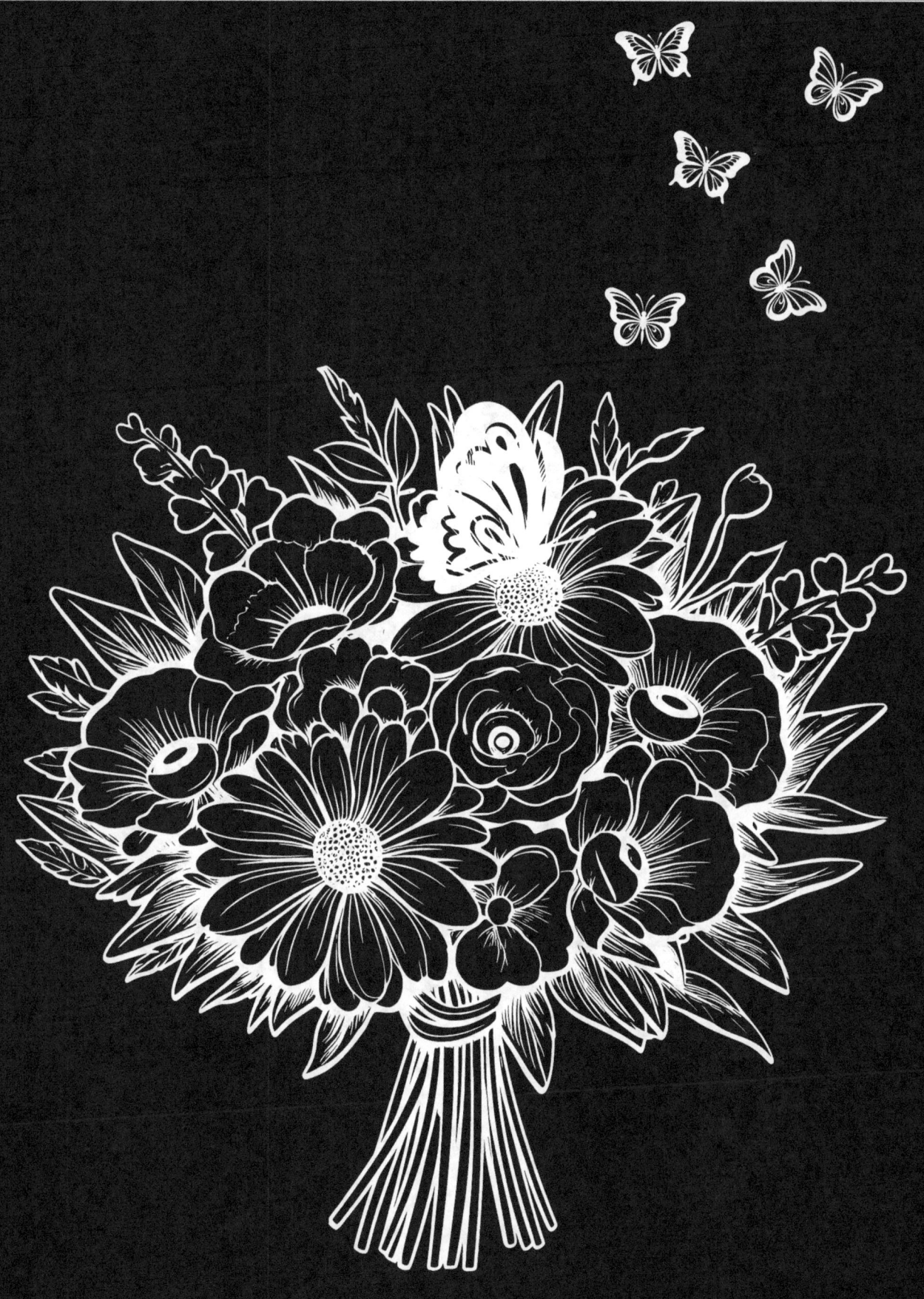

Napisz lub narysuj Data:

Pokoloruj　　　　　　　　　　　　　　　　Data:

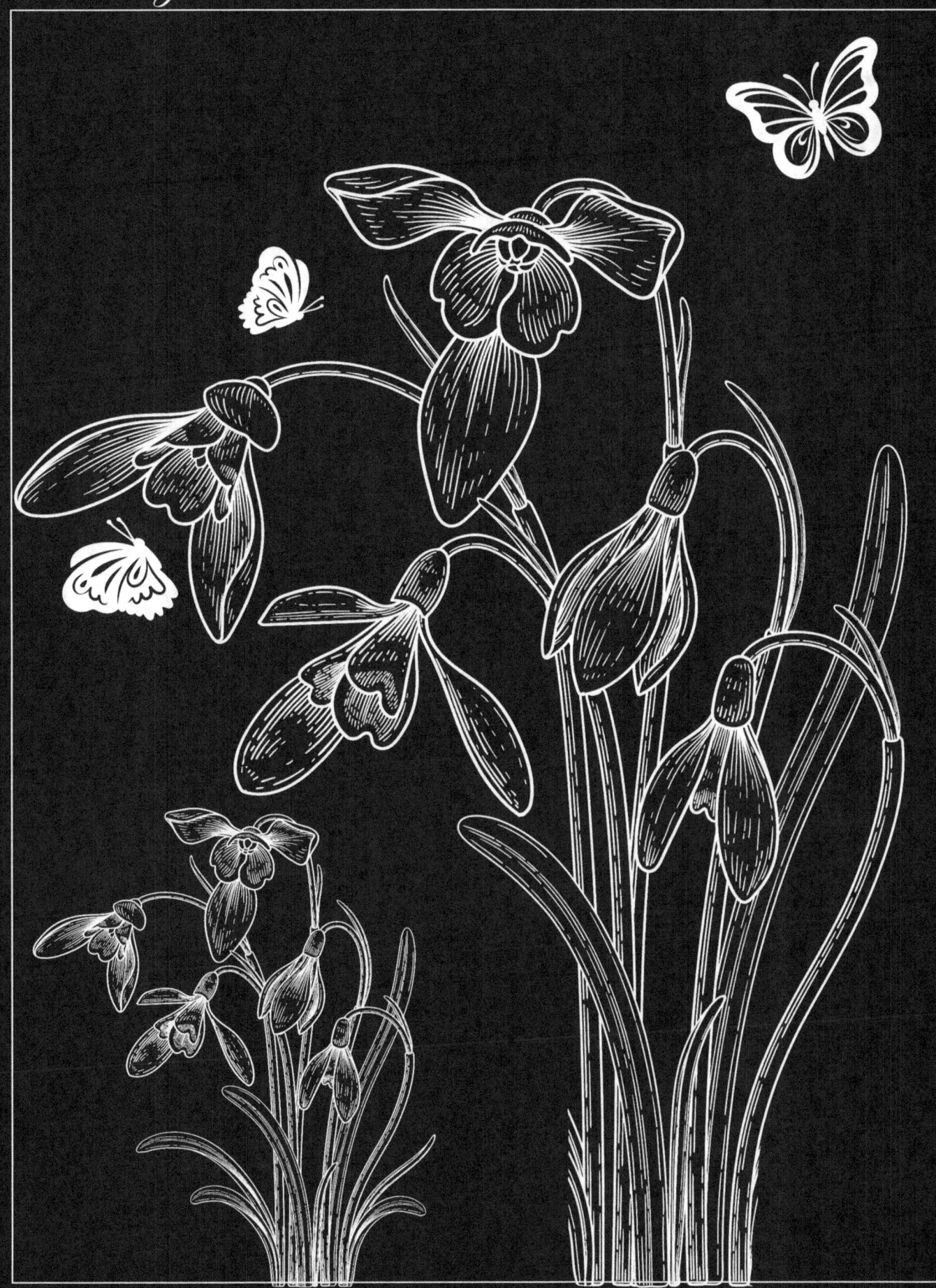

Napisz lub narysuj Data:

Pokoloruj Data:

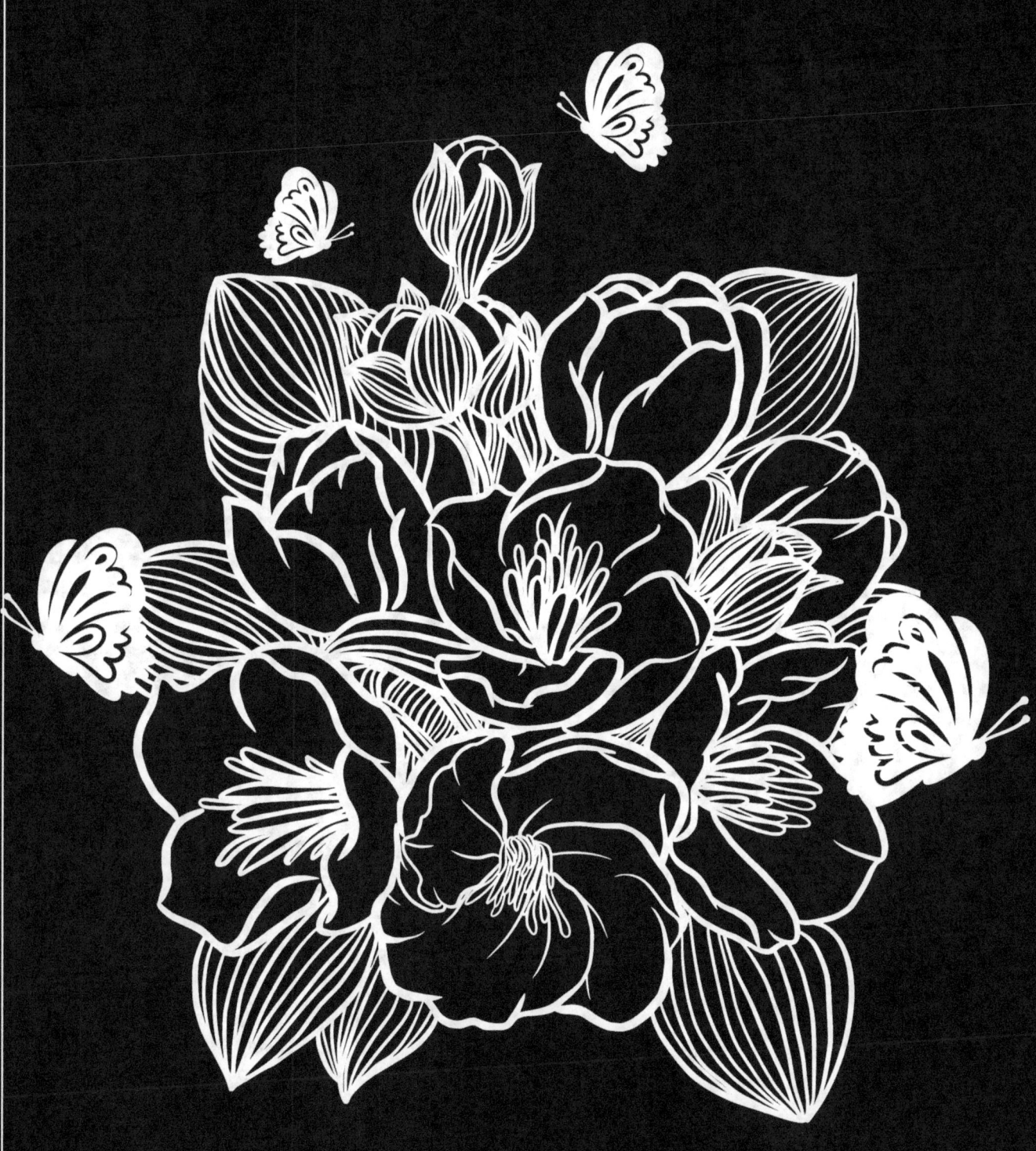

Napisz lub narysuj Data: ……………

Pokoloruj Data:

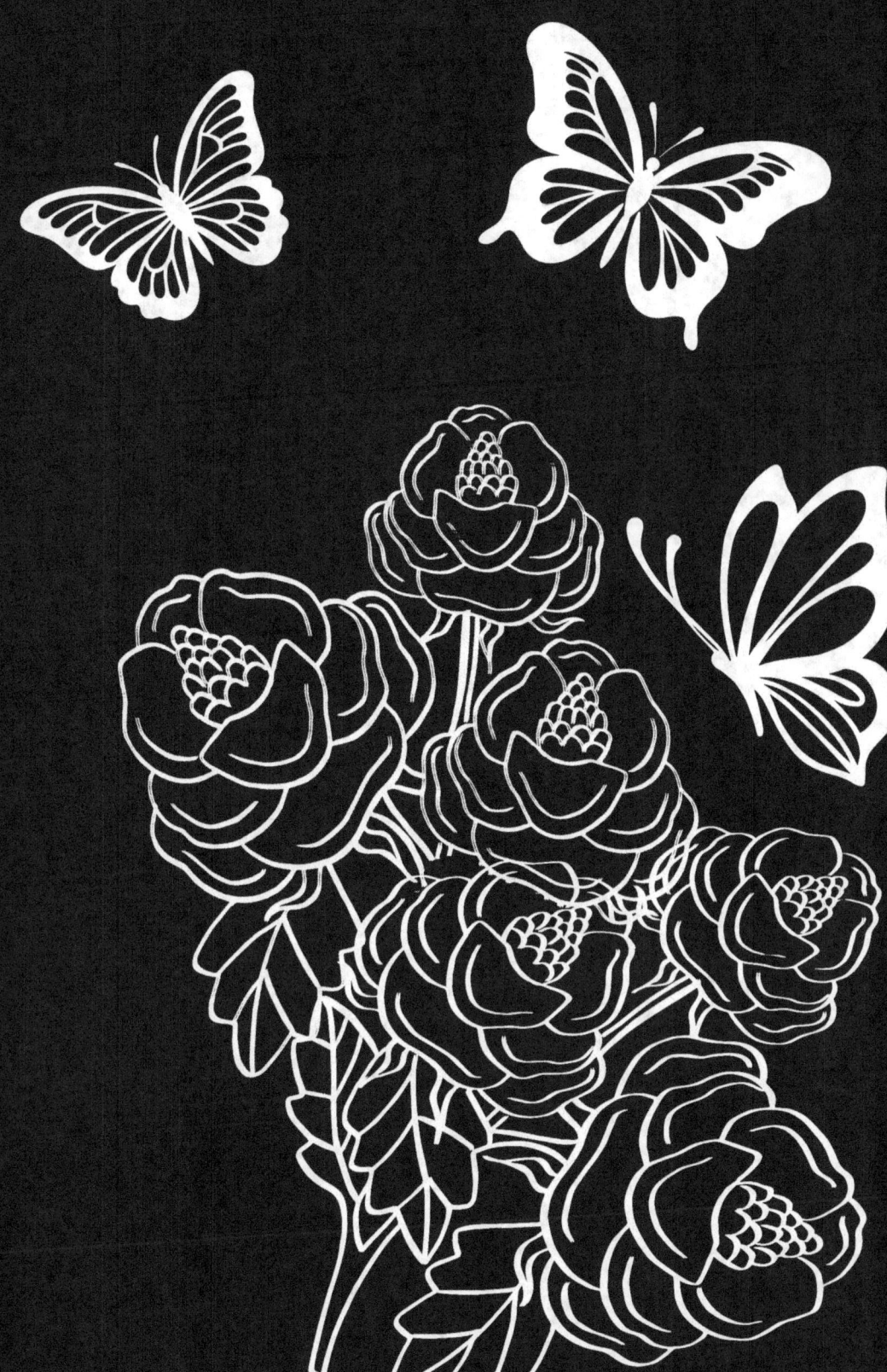

Napisz lub narysuj Data:

Pokoloruj　　　　　　　　　　　　　　Data:

Napisz lub narysuj Data:

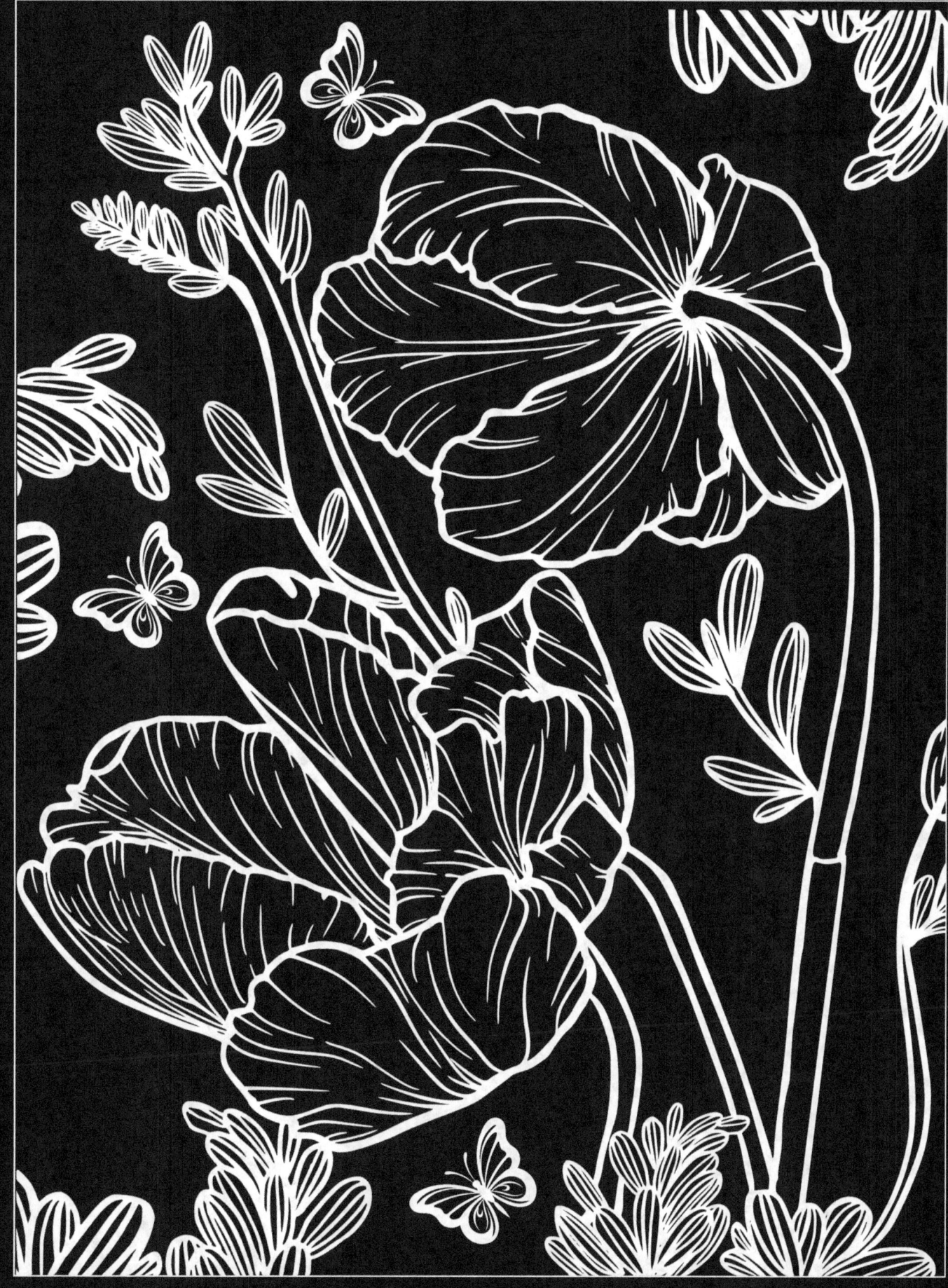

Napisz lub narysuj Data:

Pokoloruj Data:

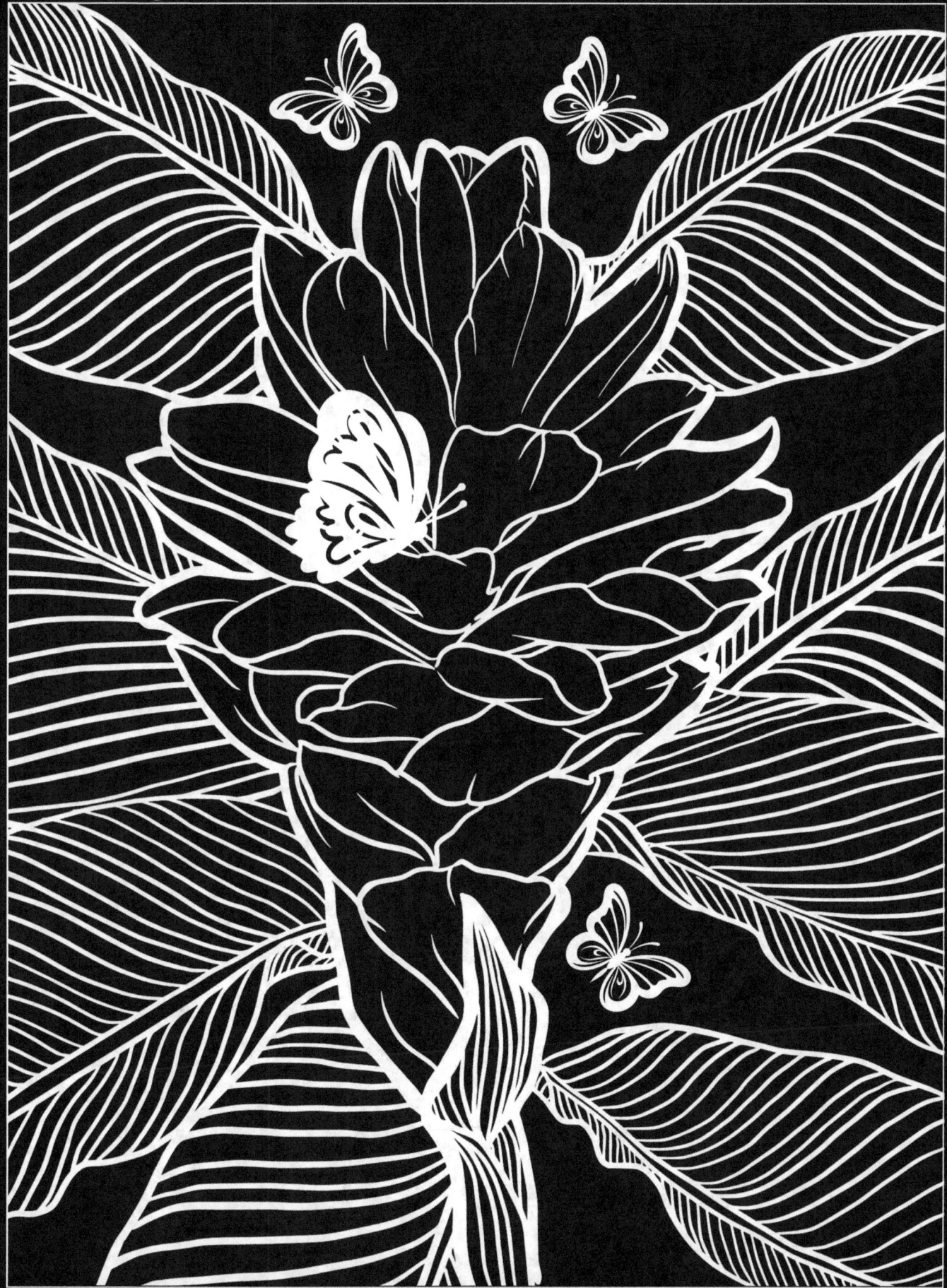

Napisz lub narysuj Data:

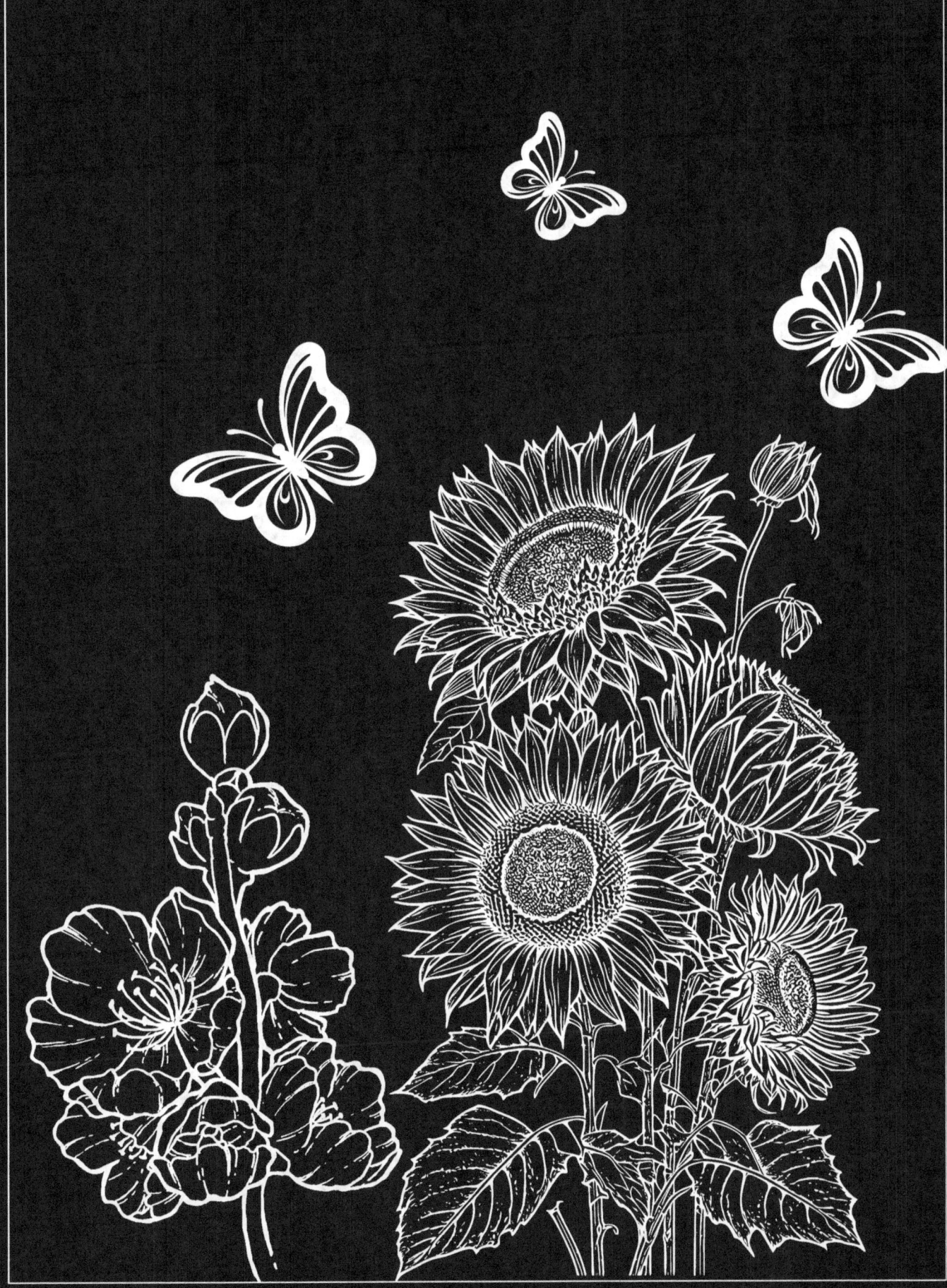

Napisz lub narysuj Data:

Pokoloruj Data:

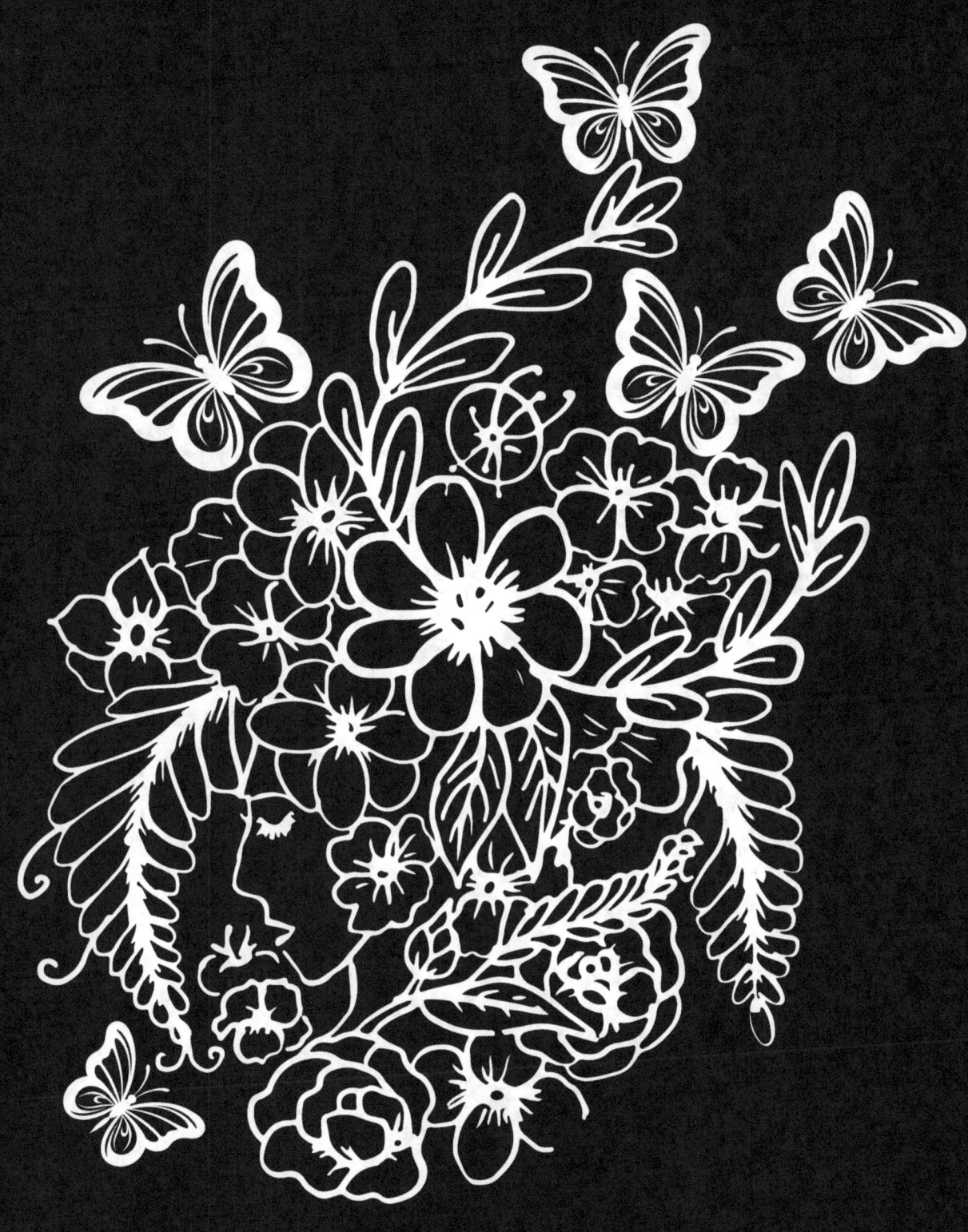

Napisz lub narysuj　　　　　　　　　　　　　Data:

www.ingramcontent.com/pod-product-compliance
Lightning Source LLC
Chambersburg PA
CBHW080435240526
45479CB00015B/1163